水彩
LESSON ONE

王傑水彩風格經典入門課程

王傑—著

作 者 序

004 水彩的第一堂課

Chapter

1.

材 料 與 工 具

010 **紙張**

015 **水彩**

017 **畫筆**

Chapter

2.

色 彩 概 論

034 **基本認識**

036 認識顏料色

049 調配繪畫色

050 **色彩準確三要件**

051 色調

058 濃度

062 分量

066 **認識色群**

073 飽和色色群

074 粉色色群

080 色群測驗

Chapter

3.

基 本 筆 法

086 **乾刷加平塗**

092 **反筆**

099 **不完全平塗**

104 **無接縫完全平塗**

107 **常見問題釋疑**

108 色調混濁

110 水分的問題

112 粉色與飽和色的分量

115 乾刷與不完全平塗的差別

Chapter

基 礎 練 習

118 **立體成立之原則**

119 球形立體之光影原則

119 內輪廓理論

120 **球形立體之三種混色方式練習**

122 單色球體練習

125 雙色調色球體練習

128 混色球體練習

Chapter

繪 畫 練 習

136 **飽和色色群練習**:香蕉

162 **粉色色群練習**:風景

186 **綜合色群練習**:花卉

結 語

212 **創作與學習的獨立態度**

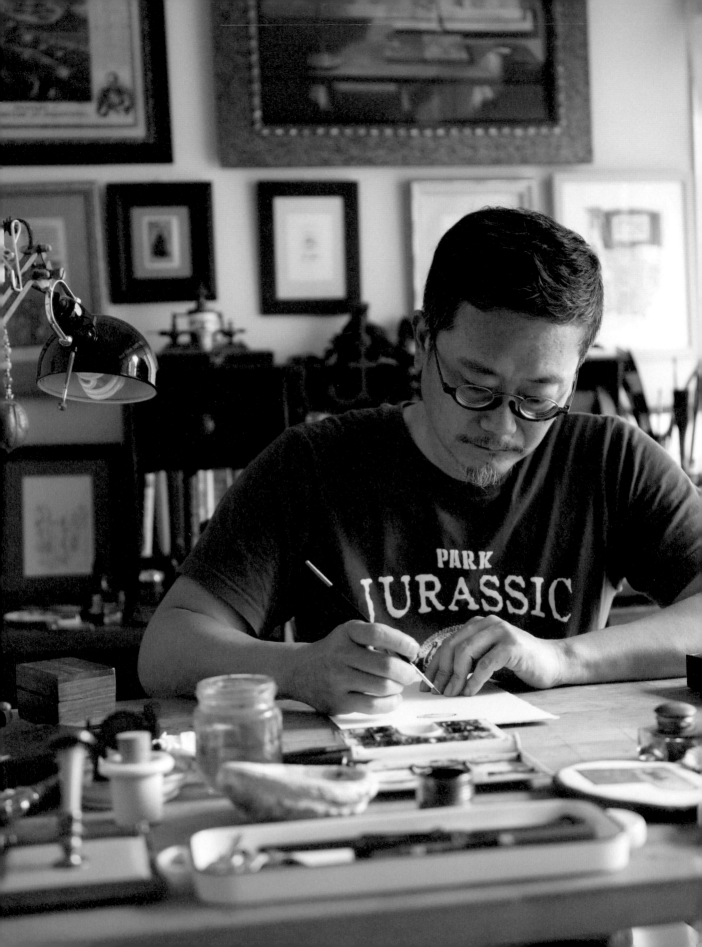

水彩的第一堂課

　　本書的書寫目的在於讓水彩初學者進入水彩學習領域時，可以先獲得關於水彩材料的基本認知，以及基礎的技法學習，以利在初期學習的過程中順利達到一定的成效，並以此作為進階學習的基礎。書中的教學法皆來自本人多年的實際教學經驗，其中最能深刻啟發的，絕大多數都是各種失敗經驗的修正與歸納。這樣的實際經驗，讓我可以把初學者面對水彩學習時會遇到的難題，條理分明地詳列在本書中。簡單的說，這是一本專門針對水彩初學者設計的學習書，也是這本書取名「水彩 LESSON ONE」的原因。

　　本書內容出乎意外的單純，但也遠遠超過單純這個形容詞的困難。一般水彩畫在操作上的問題大多出於一個非常基本的原因，那就是色彩，舉凡對於色彩的判讀、調色能力、色彩濃淡的掌握，以及調色分量等。這些全部都是影響水彩畫繪製成敗的關鍵因素。一旦在色彩這個環節上出了問題，便會立即在紙張上做出極大混亂與失控的決定，譬如說毫無章法的修改、補色，這些動作導致了每一次水彩畫的失敗與隨之而來難以彌補的挫敗感，而這只是跟色彩相關的一個小小的問題。

另外一個問題就是修改，初學者會將修改認定為繪畫過程的必然以及自己在整個繪畫過程中的救贖，然而大部分的修改都是無意義的動作，僅有極少數的例子可以達到理想的效果，畢竟水彩畫沒有辦法容忍多餘的筆觸，而事實也很明確，從來沒有一件活靈活現的作品是靠著修修改改、一描再描完成的。我們必須清楚瞭解一個基本的觀念：畫不是「修」出來的，而是經由輕重粗細快慢不同的筆觸以及節奏「畫」出來的。細細修改畫面的終極成就只有「像」，而不會在畫中呈現生命力，更別說富有藝術性。修改同時也會養成保守以及拘泥的態度跟瑣碎的描繪習慣，而這會對繪畫創作造成強烈的負面影響，在學習之初就應該有意識地調整與避免。

　　水彩畫的即時性，讓它無法容忍多餘的筆觸跟水分，所有在作畫過程中的動作（筆觸）都可以在畫面上被清楚的判讀，畫者在技藝上的窘迫更因此暴露無遺。過多的水分所遺留的水漬痕跡更是令人無法容忍，因為那根本不是你所期待的效果，更令人難過的是，這些都無法再被好好的修改，也幾乎沒有彌補的可能。所以，這一切更凸顯了畫好水彩必須要有收放自如與恰如其分的先決條件，也必須要有步驟清楚的理性思維，這些看似艱難的條件其實都應該在初學時就好好地培養，並且以針對性的學習態度避免養成壞習慣。

　　因此我們可以簡明的提出，色彩認識跟筆法練習就是水彩初學者需要充分學習與掌握的重要基礎，也是本書最重要的兩條軸線，其中又以色彩認識最為基礎也最重要，因此建議讀者在參閱本書時，掌握這兩個重要的大綱，以免迷失在各項細節的描述當中，畢竟學習繪畫的規則（技巧）有如學習第二外語的文法，這些系統性的知識與技巧，可以幫助繪畫者在創作過程中，保持順暢的工作節奏，維持清晰的內容，其作用有如使用口語技巧支撐講者流暢地說完一段寓意深長的句子一般的重要。

以此爲基礎，才能培養一個重要的繪畫習慣，也就是本書最後提到的重點：解讀畫面跟安排繪畫步驟。也就是，你如何拆解與辨讀畫面，便會依照這個理路，衡量自己的技術水準，規畫出適當的方式以及描繪強度來完成這個工作。這兩件事必須是平衡的。這是自主創作的重要精神之所在，而且應在初學階段就提出，當作是心心念念的目標。

　　當然這不是一蹴可及的功課，因此初學者在獨自練習繪畫時，有可能面對幾個學習階段：第一是對畫面沒有看法，所有的東西看起來都差不多，說不出基本的明暗濃淡，因此如果缺乏教學者的帶領，就會像無頭蒼蠅般東一筆西一筆亂畫，作品是否完成也無法確定，因爲既然不知如何開始，自然也就不知如何結束──這是最容易放棄學習的階段。第二是有看法但是沒辦法，簡單說就是眼光夠但是技術還不行，這個問題只要多累積繪畫經驗就可以改善。第三就是有看法也有辦法，技巧與眼光達到一定的平衡，在整個繪畫過程中可以思路清楚的貫徹所有已經規畫好的步驟，並且可以解決任何突發狀況，甚至能夠因此順勢調整作畫方向，讓作品無論如何都可以達到令人滿意的效果。

　　我深信，唯有達到眼界與技巧平衡的階段，所有的技巧學習才有意義，然而一個人是否要十八般武藝全學過一遍才算眞厲害呢？我的答案是否定的。不過，這個討論以及可能探究出來各式答案的種種詭辯，已經遠遠超過這本書所能負載的範疇，因此，我將在這邊打住，並且誠摯地期望各位在閱讀這本書的過程中學習愉快。

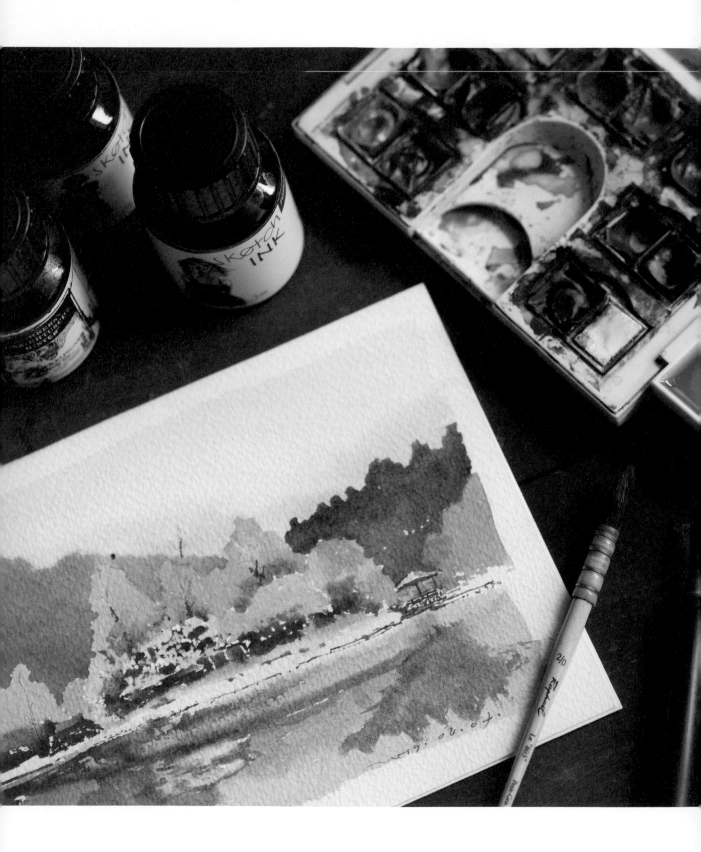

Chapter

1.

MATERIALS
& TOOLS

材料與工具

本書所使用的繪畫材料與工具都是作者創作時慣用的畫材與工具。大致上可區分為紙張、畫筆以及盒裝塊狀水彩三大類，書中所有關於材料特性以及示範效果的呈現，皆以此為準。

1

紙張

書中作品使用的紙張是英國品牌山度士（Saunders）水彩紙，規格為粗糙面（Rough），磅數300公克。

這種水彩紙的優點有三：

• 同等級的紙張中，價位較親民。

• 表面粗糙，紙張吸水速度適中，乾刷、平塗都適宜，色彩吸附效果佳，不易留下筆觸。

• 300公克的紙張紙體厚實，除了出外寫生或速寫時不易受風吹飄動造成不便之外，厚實
 的紙體吸水耐受度高，使用大量水分平塗或渲染時，紙張不易膨脹和變形彎曲，造成水
 分滯留以及色彩分布不均。

輕薄的紙張吸水後容易膨脹、彎曲變形，如左圖的筆記本。厚實的紙體使用大量水分上色時，較不易膨脹和
變形彎曲，造成水分滯留以及色彩分布不均。

正面上色效果

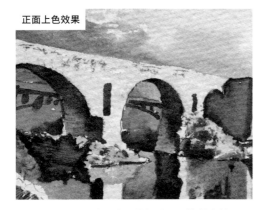

紙張正面在著色時所表現的紋路肌理比較自然。

反面上色效果

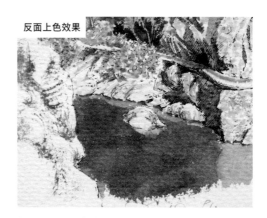

紙張反面有非常瑣碎的紋理，平塗時易出細小白點。

關於紙張的使用，以下兩點請特別注意。

A　如何區分紙張正反面

　　基本上，這種水彩紙的正反面都適合作畫，但由於紙張的背面在大片平塗時容易產生塗布不均的小白點（紙張背面凹凸不均的細紋所致），此現象往往會造成描繪時的困擾，即使平塗完整也會呈現細砂狀態的肌理，與紙張正面所呈現的狀態有顯著的不同，甚至會產生視覺上的干擾。對於紙張紋理感受敏銳者，最好能區分紙張正反面，擇己所好，在適當的表面做畫。

正面紋路　　　　　　　　　　　　　　　　　反面紋路

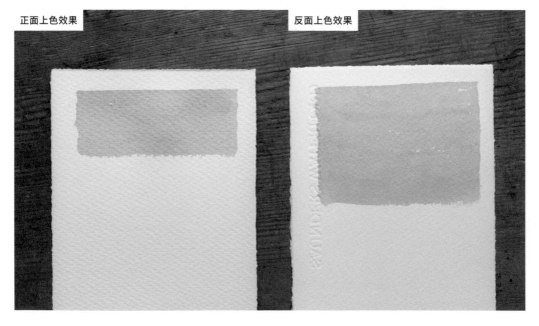

正面上色效果　　　　　　　　　　　　　　　反面上色效果

第一種區分紙張正反面的方式是辨認紙張上的浮水印或是鋼印，浮水印的字母為正者是正面；鋼印中間的十字架呈現浮凸亦是正面。第二種區分方式是辨認紙張正面的肌理紋路，在側光的角度下，可以看到正面的紙張表面有規則且均勻排列的凹陷紋，這是正面紋路的特徵，背面則有一種不明顯，但是又規則分布的細小短線肌理。

紙張上的浮水印。

觀察紙張邊緣的鋼印或浮水印即可辨識紙張正反面。如果拿到的紙張不是邊紙，透過觀察紙面的肌理紋路也能辨識（左圖為紙張正面，右圖為背面）。

B **如何裁切水彩紙**

　　第一，先將紙張正面朝內對摺，用手以上下移動、慢慢下壓的方式將對摺的紙張壓平，以避免在紙張上製造意外的摺痕。

　　第二，以牛排刀（有鋸齒的刀）切割，如此可以製造出破碎且不規則，如同手抄紙毛邊效果的切割邊緣。這道步驟有兩個注意事項，一個是刀子裁切的角度，一個是刀子運行的方式。刀子以45度角向外裁切，不要以操作鋸子的前後推拉方式切割，而是要以向外拉動的方式裁紙，刀子拉出之後再放入摺線內做第二次向外拉動的切割，如此重複數次，即可順利完成水彩紙的裁切。

 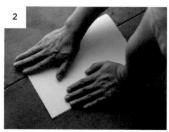 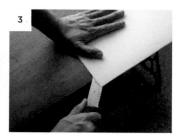

1	**2**	**3**

先將紙張正面朝內對摺。

用手以上下移動、慢慢下壓的方式將對摺的紙張壓平。

用鋸齒刀以45度角向外裁切，以向外拉動的方式裁紙，刀子拉出之後再放入摺線內第二次向外拉動切割，重複數次。

TIPS

裁出高質感紙張的方法

　　一般高級紙張都會保有如手抄紙般天然的毛邊，裁切水彩紙時，切勿使用銳利的刀具裁成一般的平整切口，降低了紙張的質感，建議用鋸齒狀的牛排刀裁切，便可留下不平整、類似毛邊效果的紙邊。若是沒有鋸齒狀的刀具，可使用刀背或鐵尺替代，也可達到類似的效果。

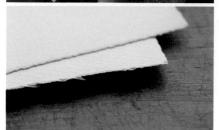

2

水彩

水彩的品牌與種類非常多，大家可以依照自己的喜好購買適合的水彩。本書中示範以及參考作品皆是以牛頓（Windsor & Newton）14色攜帶型塊狀水彩繪製，此型號水彩內附一支小型水彩筆，一個水盂，以及一個額外的可收納調色盤。

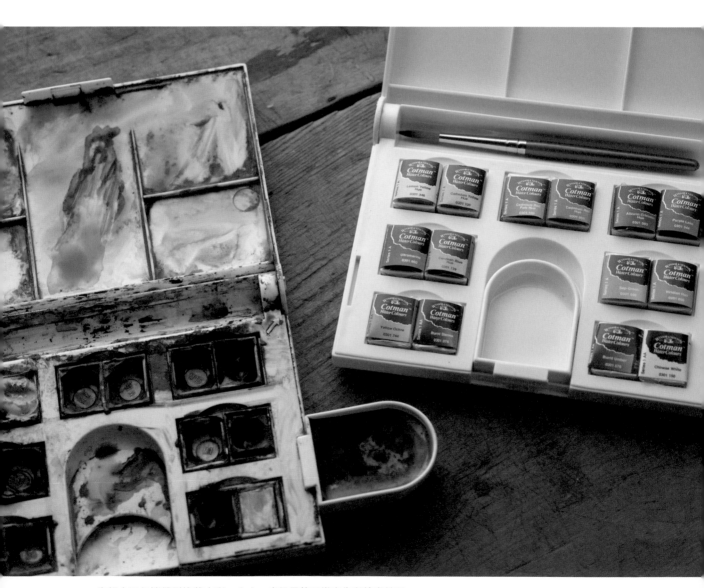

牛頓十四色攜帶型塊狀水彩，小小一盒已足夠日常寫生和繪畫練習。

塊狀的顏料一定會耗盡。水彩用盡後，另行購買塊狀水彩填充即可。為了確保能填充到正確的顏料，購買前可以先將塊狀顏料側邊的英文色名或是顏料編號記下來提供給美術用品社，如此就能順利購得正確的色彩。

顏料包裝正面的數字即為顏料的編號，側面及底部也會標示該顏料的名稱及編號，方便購買補充。

塊狀水彩包裝正面下方的英文色名與顏料編號。　側邊的英文色名與顏料編號。

若是無法購得塊狀顏料替換，可以購買同廠牌的管裝膏狀顏料代替，只需將膏狀顏料擠入原先用來盛裝塊狀顏料的塑膠容器中即可。放置數日後，膏狀顏料便會逐漸乾硬，便於外出攜帶使用。

同色的塊狀顏料與膏狀顏料。膏狀顏料可直接填充至塊狀顏料的容器中，十分方便。

3

畫筆

在水彩創作中引進硬筆線條，是一種有趣的作法。這些線條可以為畫面帶來一種更細緻多樣的效果，書中將介紹三種不同的硬筆，各具特色與優點。至於水彩筆，利用水彩盒附贈的小圓筆，掌握基本筆法，就能滿足各種調色練習和描繪。

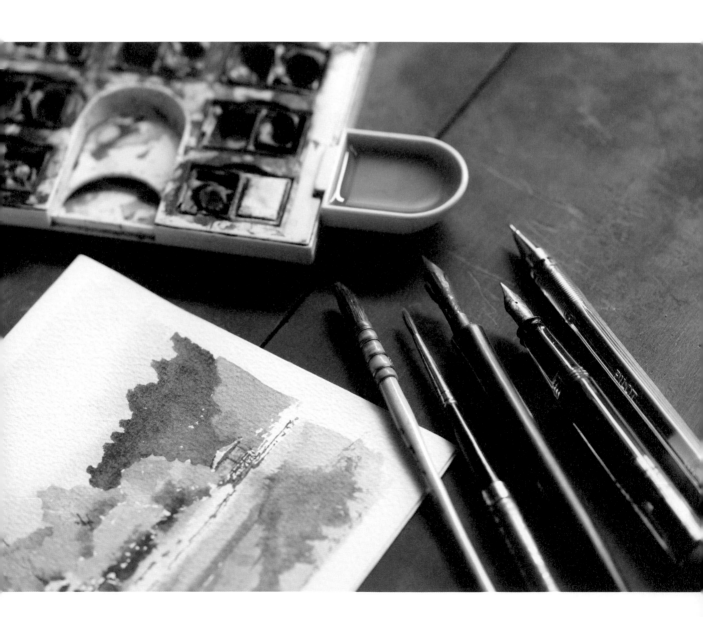

百樂牌 hitec 0.5 簽字筆是日常容易取得也方便使用的選擇。簽字筆的優點在於方便、穩定，但是線條無法修改，且變化不大，墨水不具防水性，這些缺點都讓簽字筆很不適合畫畫。不過，在技巧性的操作下，可以畫出十分有趣的輪廓線條。

簽字筆線條作品。

簽字筆上色作品。

使用簽字筆畫畫時，最大的挑戰就是要創造出線條的變化，我們可以藉由三種變數的介入達成畫出多樣性線條的目的，這三種變數分別是角度（筆與紙張接觸的角度）、力量（下筆的力道）以及速度（運筆的速度）。

〔 角度 〕

每一種角度所畫出來的線條都不相同，角度越高，線條越清楚，反之則越模糊、破碎。

一般的握筆方式是專為書寫而設計，因此畫出的線條就如書寫的線條般均一、無變化。造成這種現象的主因是筆與紙張接觸的角度過大，簽字筆因此表現出最黑、最寬的線條，而這種線條只適合書寫。如果改變握筆的姿勢，降低筆尾高度，以較傾斜的角度來畫線，線條便會產生變化。愈低平的筆尾角度，畫出的線條愈虛白、愈細小，因而產生線條的基本變化。

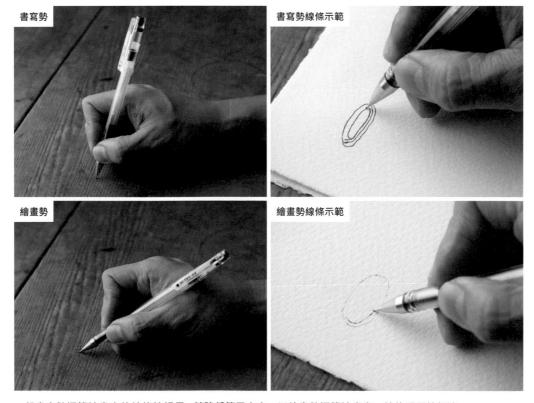

書寫勢　　　書寫勢線條示範

繪畫勢　　　繪畫勢線條示範

一般書寫勢握筆法畫出的線條較粗黑；若降低筆尾高度，以繪畫勢握筆法畫畫，線條明顯較輕淡。

【 力道 】

　　下筆的力道輕重在改變握筆姿勢之後更顯重要，尤其是某些不容易畫出墨色的傾斜角度，只要稍微施力，便會在線條表現上產生明顯的差異。

力道輕（左）與加重力道（中）畫出的線條。但要改變線條粗細，最好的方法是改變握筆姿勢，提高筆尾高度，才能呈現較粗黑的線條（右）。

【 速度 】

　　同樣的握筆角度，改變運筆速度也可以製造線條變化。速度慢的線條墨色較完整，速度快的線條則容易產生斷續、飛白的效果，同樣可以畫出細緻的線條。缺點是當速度加快時，下筆的準確度也會同時降低。

　　速度是表現線條流暢度的一個重要因素，過於緩慢、審慎的運筆，通常只能達到最粗淺的形似，無法表現線條應有的彈性與律動，而線條美感的表現，則是取決於運筆時的流暢、速度，以及節奏。

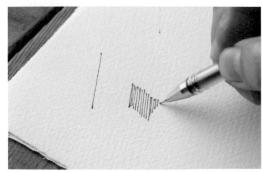

運筆速度慢時，線條較完整（左）；加快運筆速度會使線條產生斷續效果與速度感（右）。

B 沾水筆

沾水筆的優點在於可以隨時變換墨水顏色，但是需要不時地沾取墨水其實頗為不便。不過沾水筆由於線條清晰，可粗可細變化多端，加上可以在繪製水彩畫的過程中製造一些特別的效果，是相當值得使用的工具。

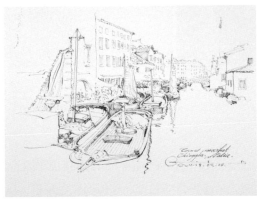

沾水筆線條作品。

沾水筆上色作品。

[如何沾取墨水]

沾取墨水有兩種方式，第一是直接以筆尖沾取彩色墨水作畫。

第二個方式是將水彩稀釋，當作彩墨使用。首先要以一定分量的清水稀釋水彩，再將水彩以筆導入沾水筆尖，為求順利操作，可以在筆尖點上些微水彩，如此處理將有助於畫線時出墨順暢。

[如何畫線]

沾水筆只適合一個方向握筆以及運筆，不同角度的轉筆都不利描繪。線條的粗細變化全靠在筆尖施壓時筆尖岔開的寬度來決定。施力越大，筆尖裂開越寬，線條因此也越粗，反之則越細。

輕執筆桿，描繪細線。

運筆時下壓，筆尖叉開，線條變粗。

下壓，並持續運筆。

收回壓力並輕巧向上迴勾。

完成迴勾，筆勢開始下行。

下行時再施壓力，線條再度變粗。

再繼續一個小迴圈。

筆尖的彈性決定線條的粗細變化。

Tag vnd nacht.

沾水筆的優點在於可做精準的細節描繪，除此
之外，還可以因應描繪對象物的色調做相對應
的調整，同時也可以在畫面上做出刮擦的特殊
筆觸與線條，是一個有趣又實用的繪畫工具。

沾水筆的特殊效果

變換墨水顏色

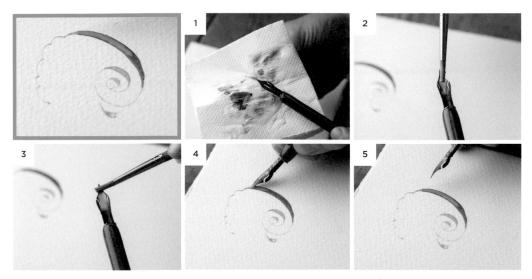

1. 將沾水筆上原有的顏色吸掉。 2. 沾取適量要置入的色彩於筆頭,直至蓋住中間孔隙。 3. 最後沾取些微水彩,點到筆尖上,方便出墨。 4. 趁著之前的線條顏色未乾,直接再上一層顏色融入。 5. 色彩會在未乾的區域流動,呈現雙色漸層效果,可增加畫面豐富性。

刮劃線條

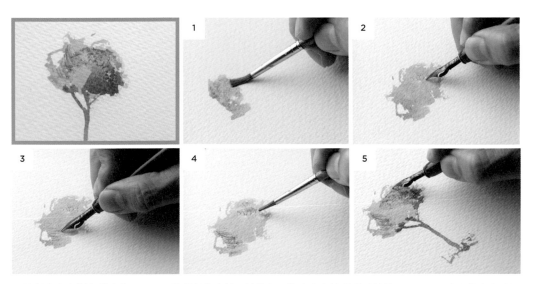

1. 於紙上畫上樹木基本色。 2-3. 趁著顏色未乾,於其上以筆尖刮出枝葉造形線條。 4. 再以水彩將刮出的線條補上深色。 5. 以水彩筆描繪出枝幹。繼續在樹梢上大膽的刮出翻白的破筆,呈現活潑的線條與色調。

書寫文字

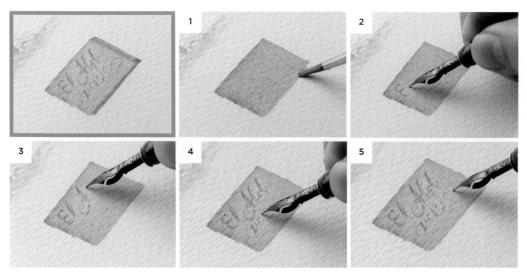

1-2. 趁色彩未乾，以筆尖刮畫線條或文字。　3-5. 色彩乾掉之前都適合以此方式處理。

C 鋼筆與彩墨

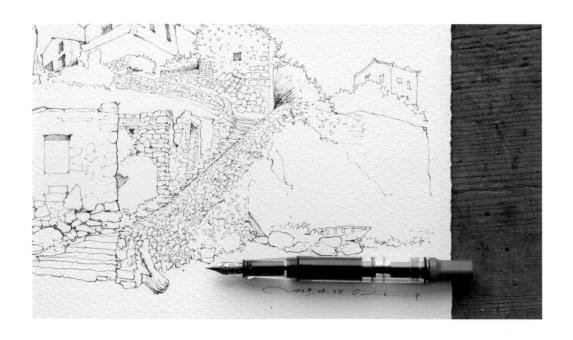

鋼筆是非常方便的畫線工具，尤其是搭配上新的防水彩色墨水之後（傳統的鋼筆墨水遇水暈染的狀況非常嚴重）。因此，讓鋼筆進入水彩畫工具行列的重點是新式的防水彩色墨水，這些新式彩墨最大的不同點是它們不像舊式的防水墨水會在墨水管內乾掉並造成堵塞。目前德國墨水品牌 Rohrer & Klingner 出品的 SUPER 8 以及 SKETCH INK 系列是我極力推薦的兩款適用彩墨。

稀釋後的鋼筆墨水可以畫出類似鉛筆的色調，也可以拿來勾勒輪廓，還可以描繪細節，是非常實用的工具。

傳統鋼筆墨水遇水暈染的狀況非常嚴重。

　　鋼筆有幾項繪圖技巧與適用項目，如筆頭的正反兩面都適合使用，彩墨可稀釋使用或是以原始濃度使用，濃度比例可以製造出不同調子的線條，甚至還可以畫出類似鉛筆的色調，非常有趣。鋼筆在水彩畫繪製的過程中可以拿來勾勒輪廓，也可以用來描繪細節，是非常實際耐用的工具。

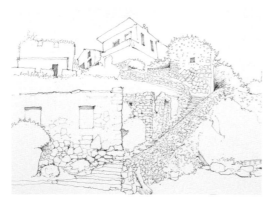

鋼筆線條作品。

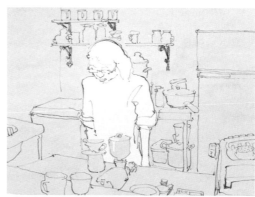

鋼筆上色作品。

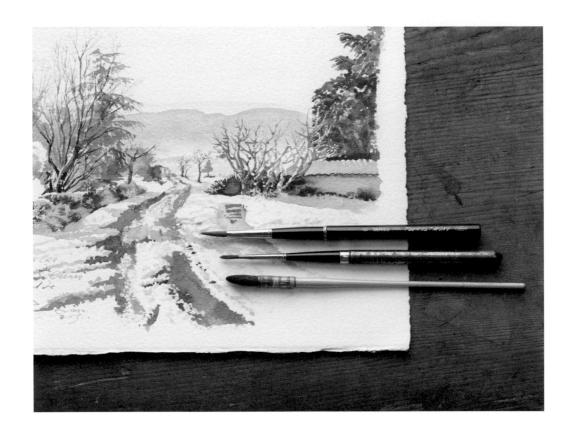

　　我最常使用的水彩筆就是隨水彩盒附贈的小圓筆，用來做小面積平塗，或是輪廓、細部的描繪都很足夠。

　　若需要添購水彩筆，建議購買大品牌且以動物毛製成的水彩筆，彈性適中，含水量佳，是水彩筆的首選。雖然如此，合成毛的筆其實也不錯，我並不執著於使用純動物毛製成的水彩筆。

水彩作品「基隆港藍色公路」細部。

〔 畫筆與紙張接觸的方式 〕

　　水彩筆與紙張接觸的方式不同，可創造不同的筆觸效果，而紙張表面的肌理也會影響筆觸的表現。平塗是水彩筆最普遍的使用方式，以高角度、筆尖直接接觸紙張。描繪時由上至下，由左至右（慣用右手者）或由右至左（慣用左手者）。其他還有許多接觸紙張的方式，都可以創造出有趣的筆觸效果。

平塗
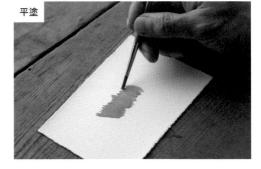

橫拖
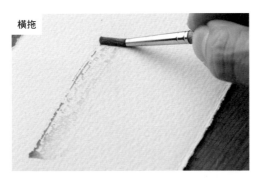

逆推
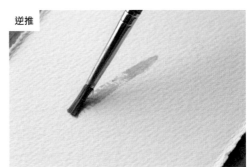

戳
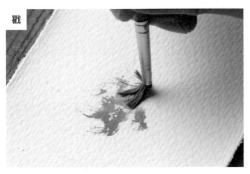

滾
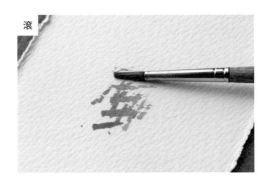

拍
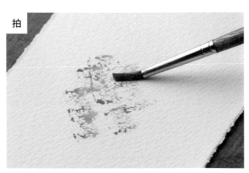

壓
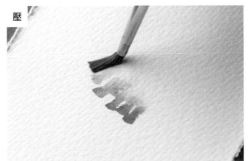

如何去除水彩筆上過多的水分？

　　水彩筆含水量過高，經常會在著色時造成許多技術性的問題。因此，如何恰當地排除筆毛上的水分便很重要。

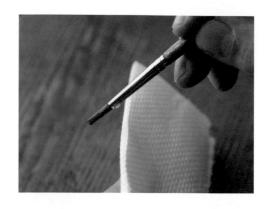

　　去除水分最好的方法，應該是以吸水紙吸除筆肚水分，如此可讓大量的顏料完整保留在筆頭，可立即使用。這種去除水分的技巧，原理在於筆頭含水量低，含顏料量高；而筆肚含水量較高，所含顏料量則極低。因此可只去除多餘水分而保留筆頭的顏料。

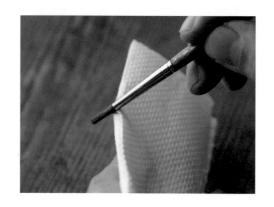

　　一般慣用的去水分方法是將畫筆直接壓在吸水紙上，結果水分與顏料都被吸水紙吸走，非但不能解決水分過多的問題，反而失去筆頭原本吸附的顏料，必須重新沾取顏料才能作畫。

× 錯誤示範

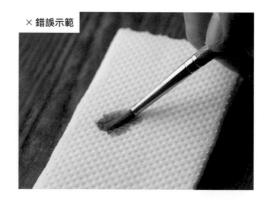

這張圖大部分都是以水彩筆完成，與一般畫作不同的地方是兩邊的樹木是以沾水筆勾勒而成。硬筆可以補足軟毛筆在描繪時的力道與準確度，是非常重要且需引進水彩畫的工具。

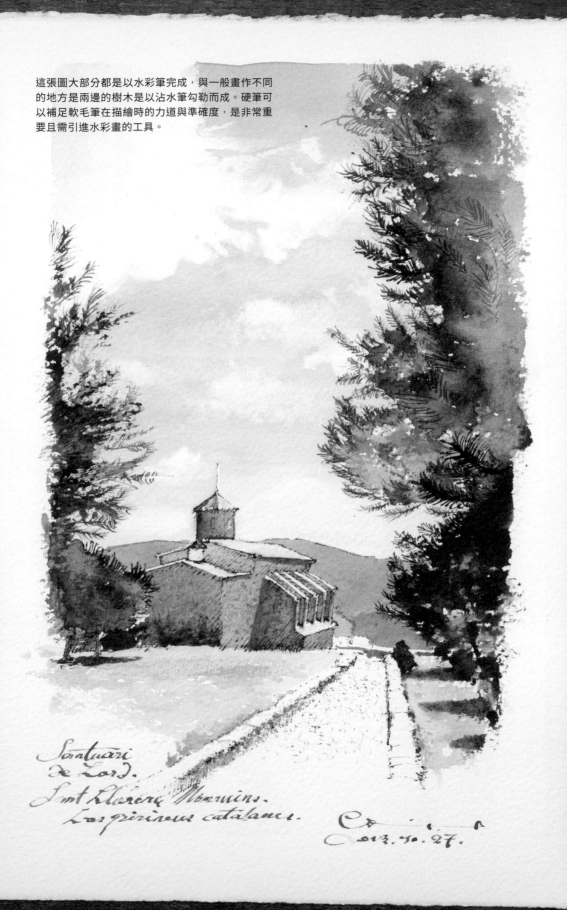

Santuari de Lord.
Sant Llorenç Morunys.
Los pirineus catalanes.
2013. 10. 27.

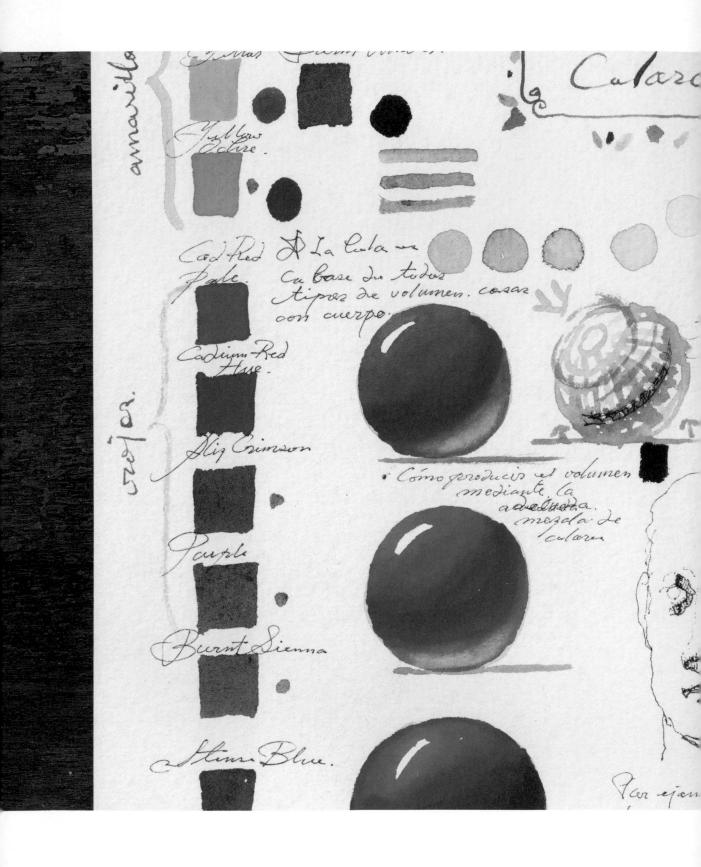

色彩概論

INTRODUCTION TO COLOR

水彩畫最基礎也最永恆的問題就在於色彩。我們可以大膽地說,色彩決定了水彩畫的成敗,所有在畫面上會產生的問題,幾乎可以一面倒地指向調色。雖然我們不能忽視描繪技巧(用筆)以及適當的材料與工具對於作畫結果的影響,但是歸根究柢,所有問題最大的源頭還是色彩。

1

基本認識

讓我們設想幾個在水彩畫中容易出現的狀況，比如，我們一旦使用調色誤差的色彩來畫畫，馬上就會引發修改顏色的需求。在我的經驗中，這樣的修改會是漫長的，因為通常都不太容易成功，而且在多次反覆的添加、修改顏色後，很難再得到理想的色調，反而會製造出一堆不必要的筆觸和混濁的色彩。修改，其實比單純的畫畫更不容易。

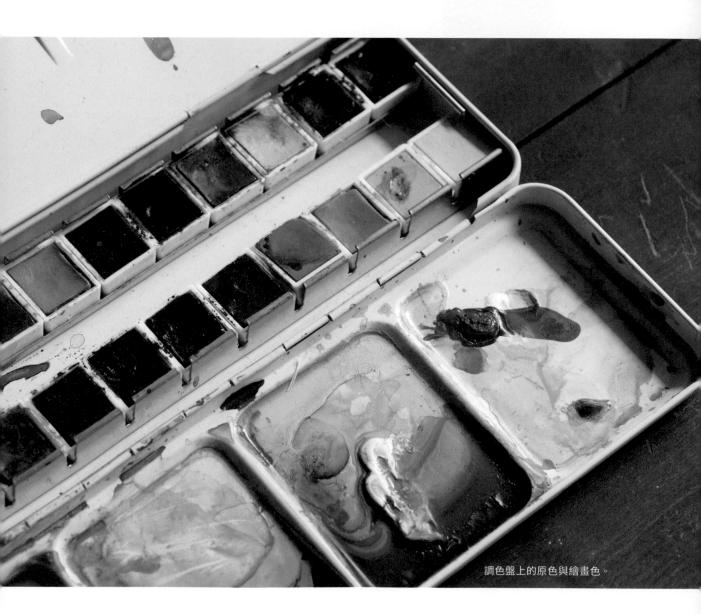

調色盤上的原色與繪畫色。

我們時常會抱怨自己動作太慢，以至於無法及時銜接上一筆的顏色，在畫面上留下過多雜亂的筆觸。但其實影響我們的不是水彩筆從調色盤移動到畫紙的速度，而是我們在調色盤上猶豫太久。原因無它，就是因為調不出理想的色調，是這個調色的困難讓作畫的動作變慢，引發出筆觸銜接的困難（上一筆已經乾掉）以及接下來各種漫無章法的修改措施，導致最後災難性的結果。

因此，在檢視這些看似問題百出的狀況時，我們需要仔細思考色調偏差或調色困難等基本問題，到底引發我們做出多少混亂與不必要的修改，並且打擊原本就稀少的自信。

一般在修改時，我們無法肯定再補上的色彩是否適當，且因為對色彩認識不足，以至於邊畫邊嘗試著調顏色，導致調色成功機率極低，於是更加反覆地修改。我們往往都沒有意識到這些反覆的動作，其實就像是在紙上另行調色，同時加上更多的水分，而過多的水分除了模糊筆觸之外，也讓多次重疊的色彩混合成必然的暗沉色，使那是一種飽和度不高的灰暗色調，導致畫面最終呈現灰、濁、糊的狀態，這些全部都來自一個問題：色彩。因此，一開始學習水彩時，初學者必須從認識色彩開始。

我要提出一個重要的觀念，那就是色彩可分成兩大類來認識，一類是顏料色（原色），另一類是繪畫色（混和色）。這兩類色彩的主要差別在於一個是純粹的材料，另一個則是因應實際繪畫需求而混和出來的色彩。因此，所謂的顏料色就是調色盤上的原色。對於這些顏色分別屬於什麼色相，要有知識層面的認識，而這個部分還要搭配三原色的分析，才會對於自己調色盤上的顏色屬性、互補色等對調色有幫助的知識有一定的認識。建立這些基本的色彩知識，對於基本調色的學習是有幫助的，但是對於繪畫色的掌握則是不足的。

所謂的繪畫色，是專指那些被運用在畫面上的色彩，這些特定的顏色在畫家主觀考量之下被調配出來，不僅脫離了原色（純粹材料）的狀態，並且被畫在畫紙上成為作品的一部分。所以繪畫色與顏料色的差別在於繪畫色需要經過調色來產出適當的色調，過程中還需考慮到濃度以及分量，讓調配出來的顏色適合繪畫。跟處理手續繁複的繪畫色相比，顏料色只要安穩地坐在調色盤上展現自己穩定的色彩樣貌即可。

因此我們對於顏料色要做的基本功課就是色彩認識，比如色相區分、互補色的確認，以此作為基礎來理解基本混色法。對於繪畫色的功課則是要瞭解如何恰當的使用色彩。

A 認識顏料色

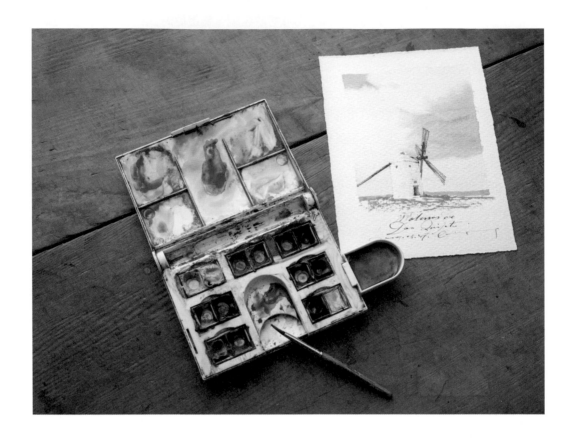

　　初學者在真正開始認識調色盤上一個一個不同的色彩之前，需具備兩個基本觀念。第一個就是，當你掀開一個使用過的調色盤時，調色盤上同時存在著兩種色彩，一個是材料色（格子裡的原色），一個是繪畫色（殘留的顏色，大部分都已經使用在上一張創作的作品上）。

　　材料色是普遍的基礎色彩，來源穩定，色澤固定不變。而殘留下來看似無用的繪畫色則是珍貴的顏色，因為它的色彩狀態記錄了之前作畫時畫者的考慮與需求。它們的色澤獨特，難以複製，所以盡量不要洗掉，通常在下次作畫調色時都還用得上。

　　第二個觀念是擁有的色彩數量。我授課時使用的水彩盤上總共有十四個顏色，白色不使用後只剩十三色。我大部分的作品都是使用這十三個顏色完成，幾乎沒有再添加其他的色彩。水彩畫的創作過程所倚賴的不是大量各式的顏料，而是依靠靈活的調色能力來極大化少數顏色的可能性。因此，有時間應多磨練調色技巧，而不是買更多的顏色，這才是重要的事情。

從數目有限的色彩探索各種色彩調配組合的可能性，可以更清楚地幫助初學者瞭解色彩以及調色原理，以此爲基礎，才能駕馭更多樣的色彩來豐富作品的畫面。

　　確立上述兩個基本觀念後，便可以切入正題：色彩。本書將色彩認識區分爲顏料色和繪畫色的認識、色彩三要件以及色群等四大主題，分別代表了色彩由單純的美術材料進入實際應用的繪畫元素，進而涉及藝術性表現時的色彩細節的各個階段中，我們對於色彩認識應該具有的幾個重要標準，這些標準的確立，對於初學者是一門重要的功課。

　　正如前面所敘述的，顏料色簡單說就是材料商賣給你的管狀、塊狀，或是粉狀的顏料，色彩學已經規範好這些色彩的色名與色彩特性，畫材商也盡可能地將它們的顏料品質規格化，基本上所有從商店購買的顏料都有明確的色名以及穩定的色彩品質。在眞正調色作畫之前，這些顏料構成了色彩認識的基礎，我稱它們爲顏料色。

市面上買來的水彩就是顏料色。

各家廠商會製造具有廠牌特色的顏料，例如右圖就是粉色系列顏料。不論廠牌或顏料的特殊性，請記住，區分顏料色與繪畫色最基本的標準就是想法，經過畫者的思考而選擇，或是調配來作畫的顏色就是繪畫色。

對於顏料色的認識，最簡單有效的方法就是製作色票。簡易的色票製作就是在水彩紙上將調色盤上所有的顏色，依照各自所屬的色相（同屬性的色彩群組），分的記錄下來。在認識顏料色上，這是我們所能做的最簡易的方法。牛頓水彩盤上的十三個顏色就可以明確地分成五種色相，分別是黃、紅、褐、藍、綠。

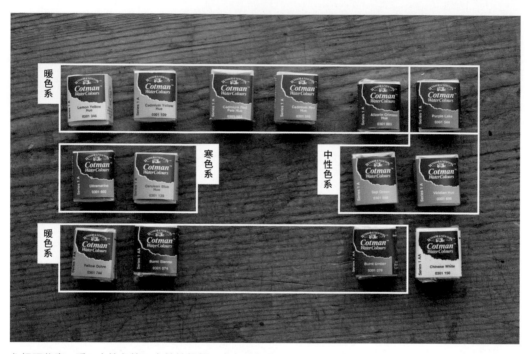

色相可依寒、暖、中性色等三大特性歸類。寒色系有藍色，暖色系有紅、黃、褐色，中性色則有綠色和紫色。綠色通常是以寒色系的藍色加暖色系的黃色調配而成，紫色則由寒色系的藍色加暖色系的紅色來調配。

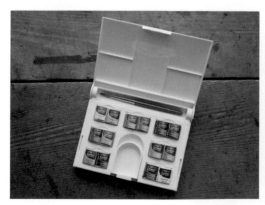

牛頓十四色水彩的色彩排列。

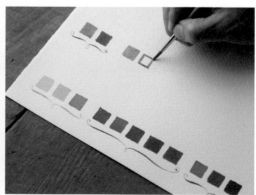

依照色相來製作色票。

黃

黃色色相│LEMON YELLOW · CADMIUM
YELLOW HUE · YELLOW OCHRE

褐

褐色色相│YELLOW OCHRE · BURNT
SIENNA · BURNT UMBER

紅

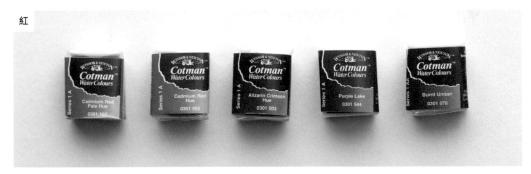

紅色色相│CADMIUM RED HUE · CADMIUM RED PALE HUE · ALIZARIN CRIMSON
HUE · PURPLE LAKE · BURNT SIENNA

藍

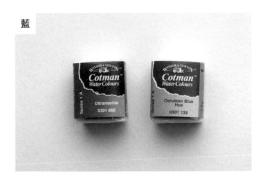

藍色色相│CERULEAN BLUE
HUE · ULTRAMARINE

綠

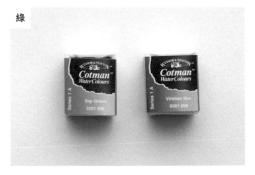

綠色色相│SAP GREEN · VIRIDIAN HUE

〔 動手製作色票 〕

　　製作色票時要遵守一個非常單純的規則，那就是方圓。凡是由調色盤的顏料區（方形小格）取來的顏色，請以方形畫在紙上；經由調色得來的顏色就以圓形畫在紙上（調色的動作是圓形），基本上可以把這個當作顏料色（方形）與繪畫色（圓形）的區分記錄方法。

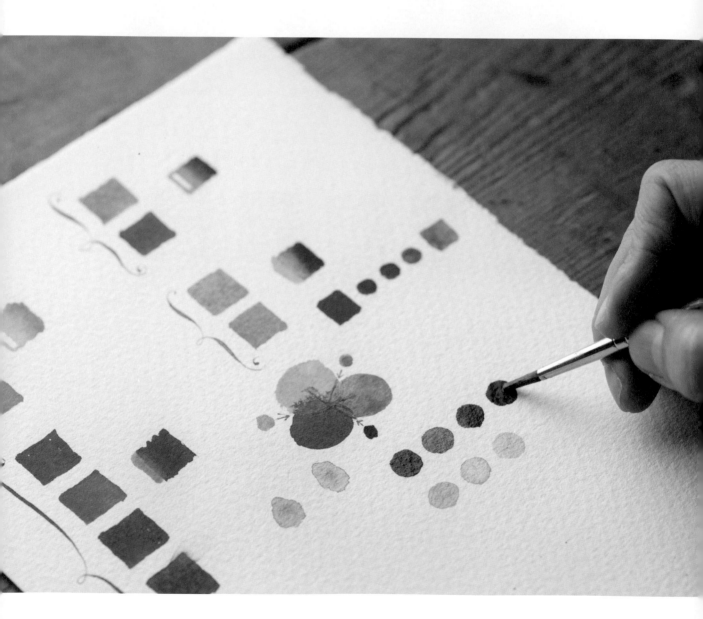

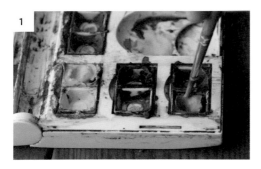

依序取得調色盤上的顏料色，在紙上依不同色相分類記錄。

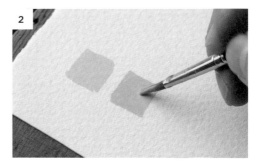

首先畫上黃色色群的三個顏色方塊。

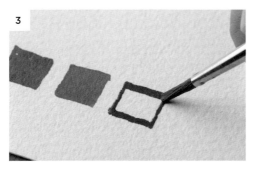

接著畫上紅色色群。先描出四方框邊。

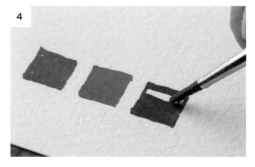

再以顏色填滿方格。

再來是褐色色群。

藍色色群。

最後是綠色色群。

依序將調色盤所有顏色按色相區分，畫在水彩紙上。

【 三原色與對比色 】

在色票製作過程中，最好也加入三原色（紅、黃、藍）的結構，這個金字塔狀的三原色可以讓我們瞭解幾個重要的基本色彩知識，包括暖色、寒色以及中性色的顏料色基本三結構，我們也可以依此結構判讀調色盤的色彩配比。

從調色盤上選取黃色、紅色與藍色顏料畫三個圓，形成金字塔結構。我們也可以依照三原色結構來認識對比色。對比色亦即互補色，利用三原色圖，可以很清楚地看出哪兩種顏色互為對比色（參見 P43 之三原色圖）。理論上來說，對比色混合調色即成深灰色，但實際情況還要視比例才能確定。我們可以依對比色的理論，做一些調色遊戲。此外需要特別注意的是紅綠色對比，這兩個色相互相影響的關係在實際作畫調色的過程中，是最容易發揮功用的。

從淺色（黃）開始。

將色塊填滿。

再畫紅色。色塊填滿前，不要接觸到黃色。

接觸面一筆帶過，並任由色彩自然融合。

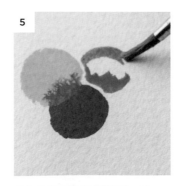

藍色色塊處理方式和紅色一致。

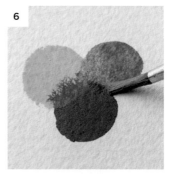

接觸面的筆觸最後處理，切忌來回重複用筆。

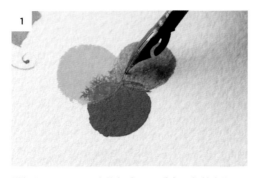

從相鄰顏色互相暈染的部分即可看出混色基本變化。

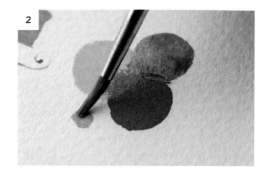

紅加黃會調出橘色。

黃加藍會調出綠色。

藍加紅會調出紫色。

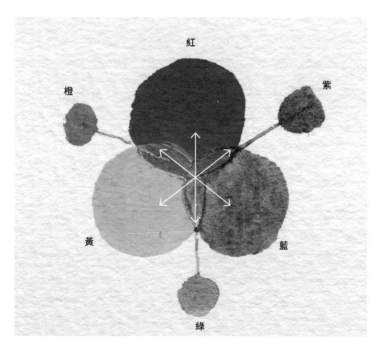

箭頭所指的兩個相對顏色就是
對比色：紅綠互為對比，黃紫
互為對比，藍橘互為對比。

　　認識單一顏色之後，我們就要開始嘗試調色了。在這個階段我們要學習的是如何讓各個色相變深或是變亮，也就是如何把顏色調深以及調亮。在這個練習中，我們會以之前完成的色票中的色塊當作基礎，練習如何在同一色相內做出色調的深淺變化 。

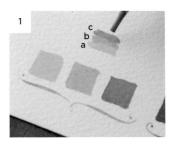

沾取調色盤中不同深淺的三種黃色，由淺至深銜接，來表現出黃色色相色調變化。

要讓淺中深三色銜接平順 ，請將水彩筆反拿貼於色塊上，筆上的顏色由深至淺吻合紙上的顏色。

水彩筆緊貼著紙上的色塊上下刷動。

在色塊上來回平刷以製造色調漸層的效果。

如此來回平刷多次，畫出了由亮變深的色彩，自然呈現漸層的效果。但是這個效果要能順利完成，必須在筆刷上刻意安排色彩的深淺排列，請看接下來的示範。

先以整支筆身充分沾取色相中最淺的顏色，讓淺色布滿整支筆，然後著色於步驟1的a位置上。

接著沾取次深的顏料至筆肚。著色於步驟1的b位置。

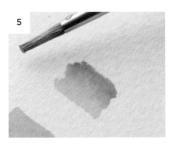

最後以筆尖沾取微量最深色的顏料，著色於步驟1的c位置。

著色過程中不洗筆，最後我們將得到由深至淺依序排列的筆刷，這樣的筆刷就適合處理彩漸層。

【 綠色的調色深淺示範 】 顏色由淺至深

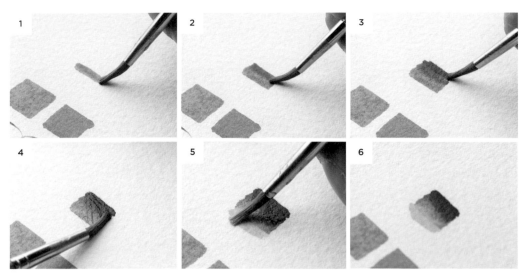

1. 先塗上淺綠色。
2. 再加上深綠。
3. 依照對比色原理，加入紅色調出暗綠色。
4. 用反筆做出明暗漸層。
5. 在明亮處補上黃色，製造出更明亮的色調。
6. 完成由亮到暗的色彩變化。

【 紅與綠對比色的調色變化 】 顏色由紅至綠

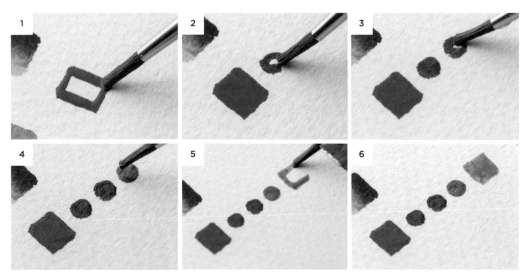

1. 先塗上單純的紅色。
2. 加上少量綠色後調出的紅色。
3. 加上大量綠色後轉為棕色的紅色。
4. 再加入更多綠色後，已經失去紅色特性而轉為綠色。
5. 純綠。
6. 顏色由紅轉綠的變化，反之亦然。

【 提高色彩明度 】

紅色、咖啡色、綠色等色相可以藉由加入黃色提高色彩明度。

沾取黃色顏料，畫在最淺的褐色旁。　將顏色塗勻。　紅色加點黃，顏色就變亮了。

黃色與藍色色相不適合加入黃色提高明度，因此可以使用在明亮處留白的方式處理。

比黃色更淺的就是白色。　在最淺的黃色旁邊勾勒出一個白色區塊製造反光效果，增加明度。　亮藍無法以黃色製造（藍加黃會變綠），因此以留白的方式表現。

【 深咖啡色留底稀釋互相比較色調差異 】 顏色由淺至深

在這個練習中，咖啡色以及藍色色相調出的深色皆可作為黑色的替代色。調出兩個「黑色」後，在紙上畫個小點，再將它們稀釋，比較兩種「黑色」的色調差異（參見P48）。

將褐色區的顏色依序畫在紙上。深色a是咖啡色加深藍色調出。　將水彩筆反拿，貼於畫紙上。　在顏色上來回滾動平刷，製造漸層效果。

【 深藍留底稀釋互相比較色調差異 】 顏色由淺至深

1

2

3

先塗上藍色。

再塗深藍色。

極深的藍色要使用深藍與深褐色調出。

　　以上是我們對於顏料色應有的基本認識，而在學習將各個色相變深與變亮的過程中，已經開始做調色的基本認識與練習，這是為了下一步繪畫色的學習做準備。

TIPS

如何洗筆？

　　色相調深與調亮的過程，幾乎不需要洗筆。要不要洗筆的考量有二：

· 同一色相的工作尚未完成時不應該洗筆，如此可以保持筆刷上所累積的色調多樣性。
· 要開始另一個色相的著色工作時，若顏色相衝突（例如對比色）就一定要把筆洗乾淨。（例如：藍色不能碰到黃，紅色要漂亮就不能沾到綠色等等。）

　　不論是使用水彩盒中附贈的小水盂，或是自備小水罐，都禁不起水彩筆在其中攪和，否則馬上會變成一池髒水，不堪使用。

　　解決之道在於將筆快速過水之後，馬上以吸水紙吸乾。如此反覆數次，便可將筆毛上的餘色移轉到吸水紙上，同時水盂中的水也可保持一定程度的乾淨。這種洗筆方式對調色及著色時的順暢度，有非常正面的助益。

1

2

3

4

將筆快速過水後用吸水紙吸乾，反覆數次後，可以看到畫筆上的顏料已經完全被吸水紙吸乾，而水盂中的水卻依然清澈。

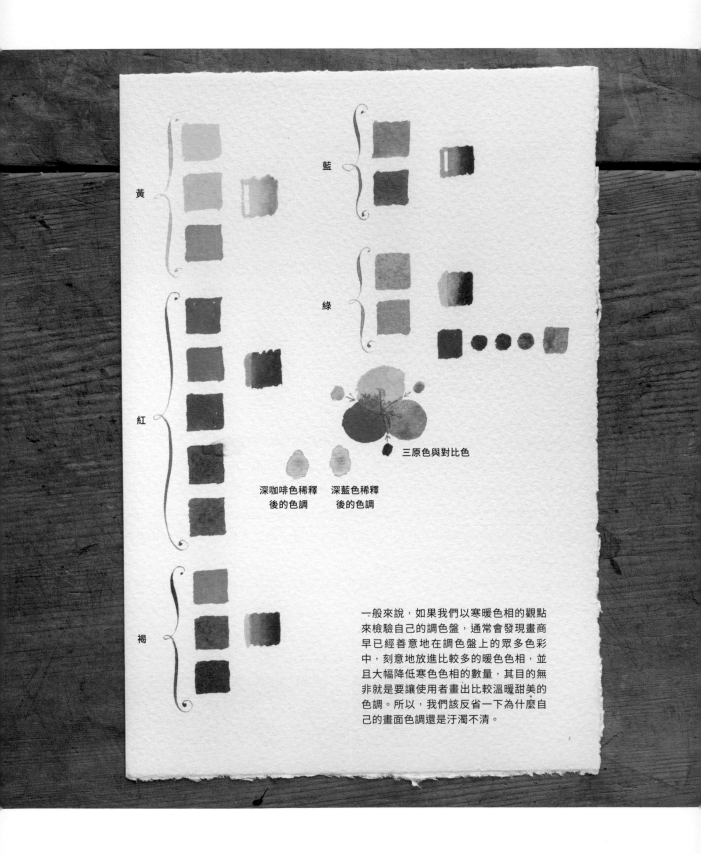

黃

藍

綠

三原色與對比色

深咖啡色稀釋
後的色調

深藍色稀釋
後的色調

紅

褐

一般來說，如果我們以寒暖色相的觀點
來檢驗自己的調色盤，通常會發現畫商
早已經善意地在調色盤上的眾多色彩
中，刻意地放進比較多的暖色色相，並
且大幅降低寒色色相的數量，其目的無
非就是要讓使用者畫出比較溫暖甜美的
色調。所以，我們該反省一下為什麼自
己的畫面色調還是汙濁不清。

調配繪畫色

　　不可否認，每一次調色都有一個明確的動機，那就是畫畫。我們為了要建構出一個畫面，會在調色盤上調配出非常複雜多樣的色彩，來滿足這個需求。前面提到的顏料色便是調色的基本材料。顏料色在經過這些複雜的調色處理之後，脫離了原色的狀態，變成了適合作畫的元素，這就是繪畫色。

　　顏料色因為是純粹的材料，以純色狀態展現最能表現其色彩特點，只是這基本上不會被當作繪畫的主要用色。但是對於繪畫色來說，是否要以純色呈現就沒有一定的標準了。在繪畫色的範疇裡，一切都以畫面需求為最終標準。對於這樣一個看似完全沒有標準的顏料色，我們要如何理解並進而調出所謂準確的顏色呢？

　　一般對於調色的理解就是調出正確的顏色，例如在特定的比例下，用兩個或兩個以上的顏料調配出特定的顏色。這是完全不考慮色彩濃淡以及分量多寡，對於原色的認識僅限於顏料色的範疇。但是當涉及繪畫實際運用需求時，也就是涉及繪畫色（調色）的範疇時，就一定要考慮到這個色調的濃淡是否恰當以及分量是否足夠，這就是色彩離開了材料層面進入應用領域時必然要增加的考量。

2
色彩準確三要件

若以水彩畫的觀點來看，調配得當的繪畫色至少需包含三個條件：色調、濃度，以及分量的準確。色調準確是一般基本的要求，而很多對調色的基本要求也僅止於此，這是非常大的錯誤。因為若是顏料分量不足，畫者勢必要補調色，會使已經上色的筆觸無法衝接；濃度失準則會造成色調飽和度誤差，筆觸衝接困難、畫面過溼或過乾等問題。基本上，水彩繪圖過程會發生的許多技術問題，大概都是由這三個要件的問題衍生而來。

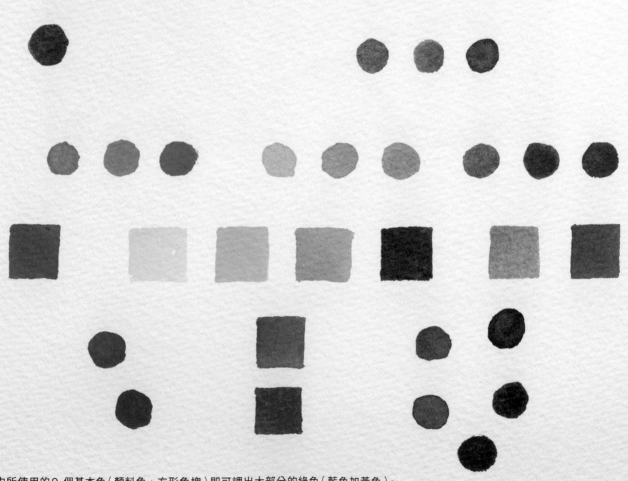

圖中所使用的 9 個基本色（顏料色，方形色塊）即可調出大部分的綠色（藍色加黃色），
以及部分的橘色（紅色加黃色）和紫色（藍色加紅色）等顏色（繪畫色，圓形色塊）。

A 色調

　色調是一般談論到調色時最容易想到的項目，譬如大家耳熟能詳的黃加藍得綠色，紅加黃得橘色等等。這是一般對於調色最基本以及粗淺的認識，這些基本的調色法是調配顏色的基礎，可以依照這個簡單的調色關係圖（參見P50），大致理解色彩的相互關係。

　寒、暖、中性三色系的混合調色，可產生許多基本色彩。若再加上更細微的色相或色調變化，一個十四色的攜帶型水彩盤，可以調配出六十種以上的不同色彩。左頁的調色表尚未導入對比色的觀念，對比色觀念由三原色理論導出，可幫助調色練習，同時也是比較複雜的方法。這裡純粹只是嘗試性的調色結果，僅讓初學者稍微感受一下調色。下面則為實際繪畫時的調色示範（取自P52-53頁示範）。

【 記錄調色用色的方式 】

調色請在平放的調色盤上進行，如此色彩才不會流動。顏色在白底上會很清楚。首先，調出黃色。

再取用藍色。後續要調和兩個顏色，無需洗筆。

調和兩個顏色，比例依個人判斷拿捏。

試畫（如用綠色畫葉子），並在下方以方形色塊記錄使用的色彩。

調色的問題主要源於一開始對於色彩的判讀以及分析。

【 色彩判讀 】

　　舉黃綠色為例，枝頭嫩葉的顏色我們往往會當作綠色，所以就會以綠色當作基礎色（分量較多的顏色）來調色，這樣調出來的顏色往往是不理想的。我的經驗告訴我，若是將這個嫩葉的顏色看作偏綠的黃色，就會使用大量的黃加上一點點的藍，這樣就可以調出翠綠新鮮的綠色（其實是黃色）。

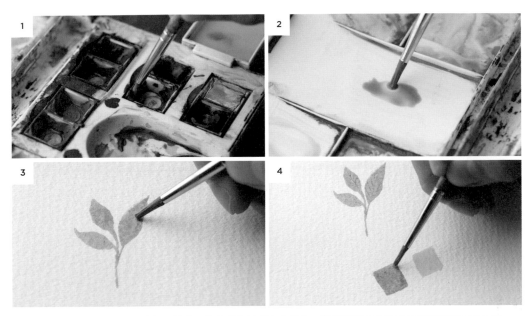

如果將枝頭嫩葉的顏色視為綠色，就會以綠色當作基礎色來調色，這樣調出來的顏色經常偏離真正的色調。

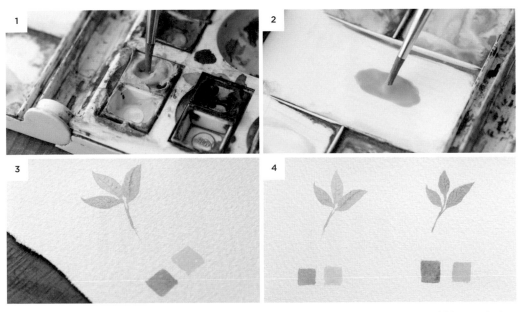

若是將嫩葉的顏色看作偏綠的黃色，就會使用大量的黃加一點點藍，調出翠綠新鮮的嫩綠色（對照圖4左右兩張圖，可以看出明顯的不同）。

再以常見的「紅」番茄為例，那其實是偏黃的橘紅色，如果以紅番茄的設定來調色，以紅色作為基礎色，就會畫出一顆「紅蘋果」了。

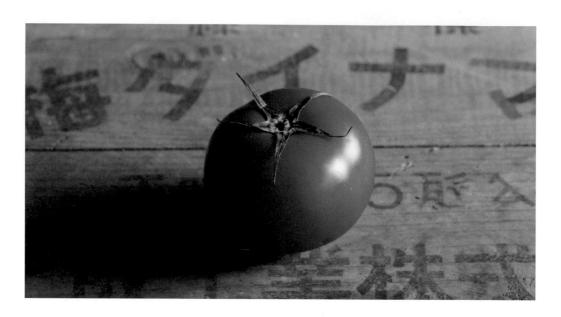

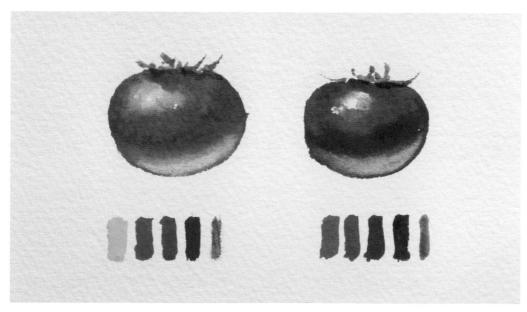

依兩種色彩判讀，所選出用來調色的色彩，以及調色結果的對照。

【 色彩分析 】

　　色彩分析比色彩判斷更加複雜與困難，因為它牽涉到非常細微的個人色彩經驗以及偏好，甚至更多的是誤解，而我們調色的時候，就是依照著內心的這個分析（多數是本能的直覺）來執行。

　　畫面上大多數吸引你目光又難以言喻的顏色，都不是一個藍加一個紅這樣簡單的方式調配出來的。真正的調色工作，包含了兩個元素，那就是母色跟子色。母色分量較多，大致上混合了兩個左右的基本顏色，這兩個顏色的結合決定了調出來的色調，譬如藍色加上黃色會變成綠色（A）。而子色則是要加入母色中，賦予這個基礎色調個性的一個或兩個分量較少的顏色。譬如（B）和（C）的顏色就是（A）加上不同分量的紅所調配出來，而這個調色的顏色選擇與搭配的依據，主要就是個人分析色彩所得的結果。

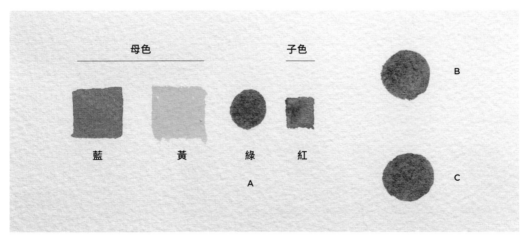

母色與子色調色的基本架構圖示。

　　這是一個非常困難的技巧，要從觀察分析直接進入調色練習是不太可能的，建議把這個步驟倒過來嘗試（請見P56-57的調色練習），比較容易理解什麼樣的奇異組合會製造出意想不到的色調，也比較容易理解母色加子色的調色理論。後續的粉色色群單元會進一步說明這個調色理論的技法。

母色與子色調色練習

練習1

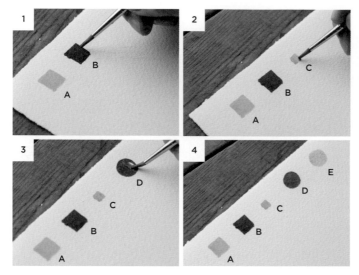

1. A、B為母色，分量最多。
2. C為子色，分量少。
3. D為調色結果。
4. D的粉色表現。將D的顏色沾水稀釋，得到E。

練習2

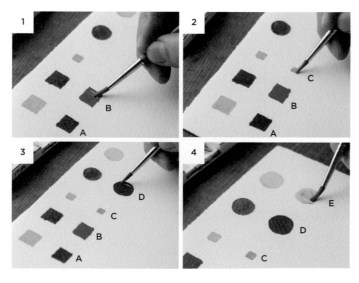

1. A.B為母色，分量最多。
2. C為子色，分量少。
3. D為調色結果。
4. D的粉色表現。將D的顏色沾水稀釋，得到E。

練習 3

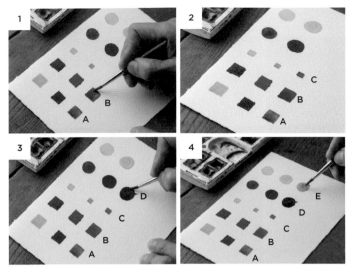

1. A、B為母色，分量最多。
2. C為子色，分量少。
3. D為調色結果。
4. D的粉色表現。將D的顏色沾水
 稀釋，得到E。

完成圖

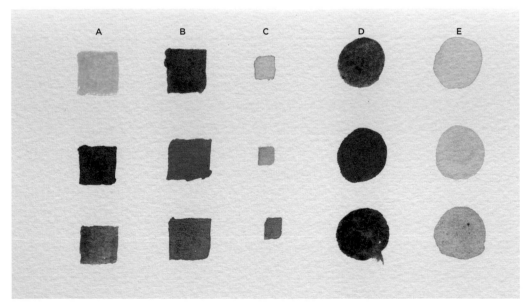

對於以母色加子色為概念的調色法，我們可以從隨意配色的方式開始練習調色。例如選擇兩個分量比較多的
A色與B色當作母色來混合調色，再加入少量的C色當作子色，調色的結果便是D色。用這個方式一定會調
出許多意想不到的色調。之後還可以將調色結果D加水稀釋成E色，體驗粉色的變化。

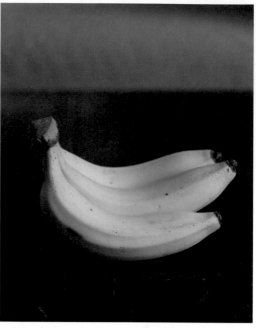

調色濃度直接決定色彩飽和度的表現，畫者對於色調的判讀是問題的根本。以上面兩個物件為例，明度較低的錫壺通常會被認為是暗沉的，因此很容易依此塗上很厚重（飽和）的顏色，但是它的亮面色調是非常清淡柔和的。反之，明度高的香蕉容易被判讀為色調輕柔（明亮≠清淡），但是香蕉的色彩其實十分飽和，描繪時以飽和色來表現才適當。

　　接下來的兩個部分，是一般水彩調色時最容易忽略，甚至根本不知道的重點，一個是濃度，另外則是分量。色彩濃度跟色調一樣講求準確，色彩依濃度差異，大致上可以區分為飽和色與粉色兩大系統，這兩個系統互為對比，且在畫面上常分布在不同位置，我將它們稱為飽和色色群與粉色色群，這兩個色群在畫面上的功能，我將在認識色群一節中介紹。在此討論的是濃度誤判在調色時會造成的問題。

　　濃淡誤判的問題通常與色彩明度有關。我們通常都傾向將低明度，也就是比較暗沉的顏色直接認定為濃度較高，也就是比較飽和的顏色；至於明度較高，色澤明亮的，我們也容易認定為濃度比較稀薄、不飽和的顏色。這樣的基本認知錯誤，在調色時會製造出極大的困擾，與繪畫表現時的各種謬誤。

色彩濃度對照說明：香蕉

色調飽和。

色調不飽和。

色彩濃度對照說明：錫壺

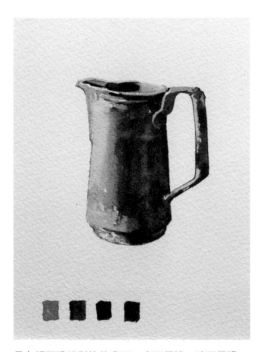

具有明顯濃淡對比的畫面，亮面很淡，暗面很濃。

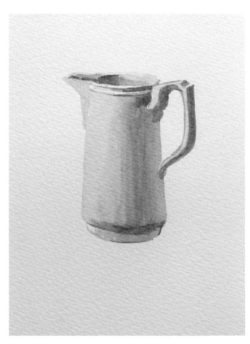

整體色調不飽和。

另一個容易造成誤判的成見是認為亮面的顏色明亮，所以色調比較稀薄，暗面因為是背光面，所以色調應該沉重，調色時就應該濃稠厚重。這值得商榷。就如同「暖暖安德宮」所呈現的，亮面的色調其實是因為色澤飽滿而呈現出明亮的質地，而暗面雖然暗沉，但是

因爲受到周遭環境色與強烈反光的影響，暗面反而呈現出不飽和的色調。就是因爲這個不飽和的色調，讓暗面表現出向後延伸的陰鬱空間感。這種在畫面上明確鋪陳不同色調濃淡的作法，才能製造出戲劇性與具衝擊力的視覺效果。

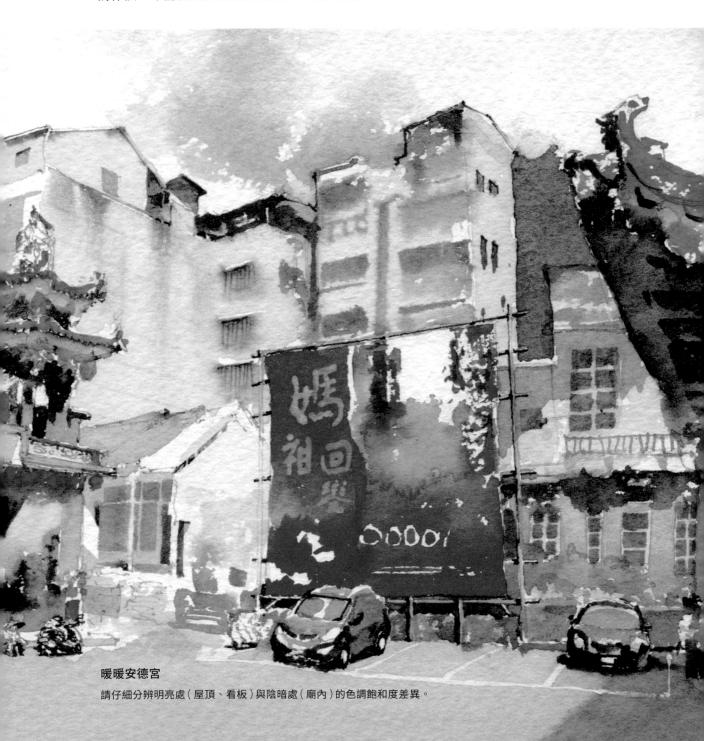

暖暖安德宮
請仔細分辨明亮處（屋頂、看板）與陰暗處（廟內）的色調飽和度差異。

C 分量

　　調色時除了容易忽視濃淡之外，也很容易不注重分量。通常著色面積越大，越需要注意分量，例如大面積平塗時特別容易出現分量不足的問題。再者，如果對於色彩濃度不敏感，在調整色彩分量時，通常就會只顧著加水，而忽略了增加的水已經大量稀釋原本調好的色調。因此，在處理色彩濃度時，我們通常不會顧慮分量，但是在處理分量問題時，就要特別注意濃淡是否受到影響。基本上，濃度與分量是在調色時要一併考慮的。

　　簡單來講，調色時需在心裡估算，在調色盤上調出來的色彩分量要等於或者超過上色時所需要的分量。一般來說，估算調色分量時容易出現的問題也跟色調濃淡的問題互相連動。譬如在調粉色時，因爲水分多因此容易過量，相反的，飽和色則是因爲水分少，要調出大量飽和色時會非常不習慣調色盤上出現一大坨像是醬油一般濃稠的顏色，因而傾向於減少調色分量。顏色分量過多或是過少，分別會造成畫面積水、不當混色以及色調汙濁，或者是筆觸過乾無法順利銜接，色彩用盡必須重新調色造成色調紊亂，導致在畫面留下過多筆觸以及原先調色規畫外的雜亂色調等問題。

【 藍天白雲調色分量示範 】 分量適當

藍天要以平塗的技法一氣呵成，剩餘的白色面積就是白雲。藍天的平塗要準備足量的顏料才能成功完成。
以下分別做色彩分量過多與不足，以及分量適當的示範。

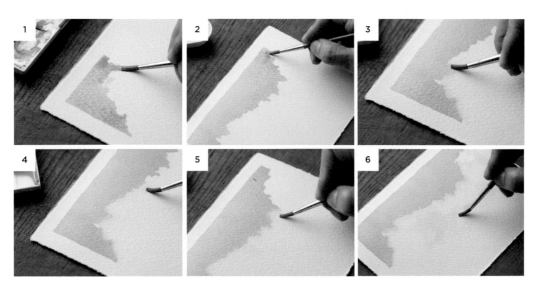

1. 從畫紙的一頭下筆，維持分量前後均等的銜接筆觸，至另外一頭結束（由左至右或由右至左）。
2. 保持色調一致，直到結束。分量充足就不需要中斷再調色，如此可保持畫面穩定以及高成功率。
3. 以乾淨的筆來模糊白雲的邊界。
4. 可帶一點點淺藍色調進入白雲區域，製造立體感。
5. 處理白雲的暗面。
6. 以淺灰藍色製造大片的暗面，以大膽即興的筆觸表現。

分量太少

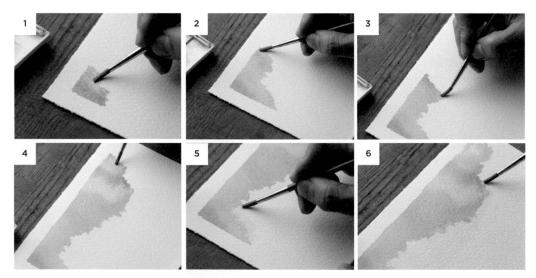

1. 從畫紙的一頭下筆，至另外一頭結束（由左至右或由右至左）。
2. 色彩用盡時，先加水補充（其實是稀釋色調）。
3. 加水後的色彩再用盡，只好再調色（濃度、色調與原先不一致）。
4. 不斷補水和補色後產生色調濃淡落差以及雜亂筆觸。
5. 處理白雲的邊線。
6. 色彩分量不足，會造成典型的畫面問題：水漬、筆觸明顯。

分量過多

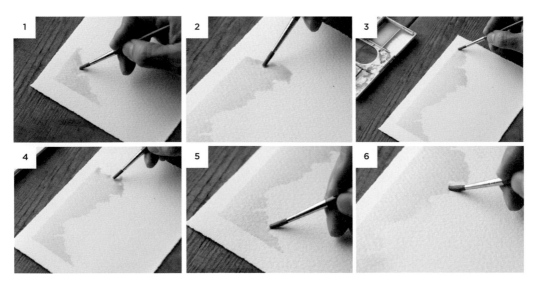

1. 從畫紙的一頭下筆，至另外一頭結束（由左至右或由右至左）。
2. 以大量色彩（高含水量）平塗藍天。
3. 這種策略（大量水分）可以較輕易塗出均勻的色調。
4. 但是會延緩乾燥時程，造成細節處理的困難。
5. 細節處理若是同樣採取大量水分的策略，這些過多的水會沖入已上色但尚未乾燥的區域。
6. 並且破壞原本的色調，留下混亂的水痕。

3

<div style="border:1px solid;display:inline-block;padding:5px">認識色群</div>

依照描繪對象的色調飽和程度，可以將畫面上的顏色區分成飽和色色群以及粉色色群（不飽和色）。對這兩個色群的準確掌握，直接反映了色彩準確三要件之一的「濃度準確」這個重點。唯有掌握這兩種色群的差異，以及它們在畫面上性格分明並存的重要性，才可能創造出有層次與對比的視覺效果。以下將透過作品解析，說明色群以及畫面中兩大色群共存的效果。

薩拉戈薩（Zaragoza），西班牙

本圖的前景建築群是畫面中的「飽和色色群」（包含左側橋的陰影），背景則明顯是「粉色色群」。理論上這兩個色群在畫面上並陳，會呈現出怡人的視覺效果。

作品解析：馬卡龍（飽和色）

這是一個畫面幾乎由飽和色組成的極端範例。所有的馬卡龍除了白色（淺米色）與淺綠色之外，都是飽和色調。即便如此，在畫面右邊的背光處，在處理陰影時加入了更多不只飽和而且還很沉重的顏色，以製造出明暗對比。色調的飽和度加強了個體的存在感、質感以及光線的向背，這一切都是這件作品成立的重要元素。

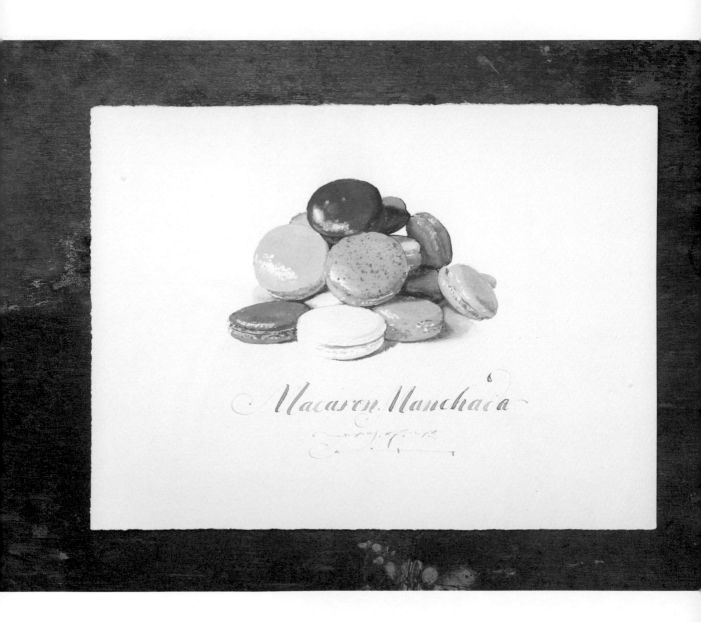

作品解析：基隆港暮色（粉色）

與左圖相反，這幅煙雨濛濛的漁港畫作，幾乎全部由粉色完成。只有在左側建築物的窗框以及碼頭邊和橫亙畫面的一排燈光倒影上，使用了少量又決定性的飽和色，在畫面上製造出微妙的氣氛。粉色雖然是質地非常稀薄的顏色，無法明確地呈現個體的光影與質感，卻可以製造出深遠厚重又神祕的空間感。比起飽和色，這是更難掌握與表現的技巧。

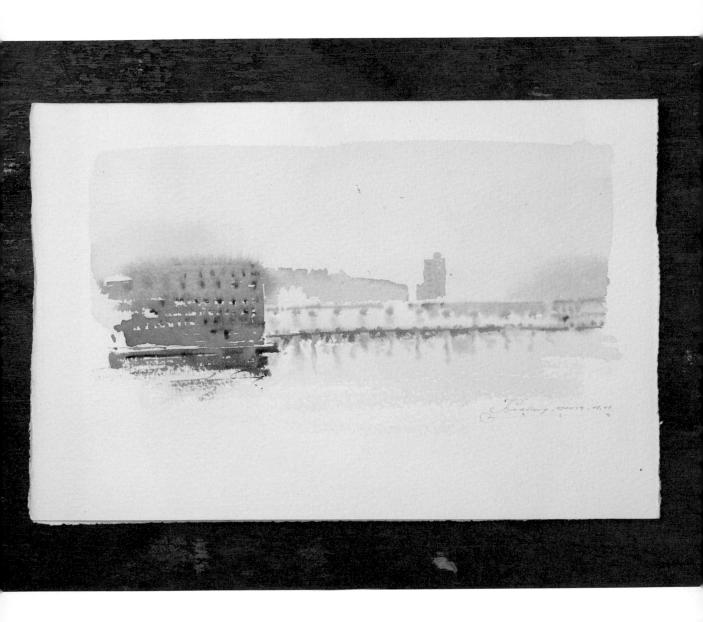

Elegant White

作品解析：白花綠葉（綜合色群）

這是一個飽和色色群與粉色色群平均分布的例子。
白色的花朵是粉色色群，深色背景與一部分的葉子
屬於飽和色色群，少部分淺色的葉子則屬於中間色
調。這樣的配比非常均衡，可呈現出穩重的視覺效
果。然而一般人在處理這種主題時，最容易犯的錯
誤就是淺色的色調過重，以至於顯得混濁，而厚重
的深色飽和度不足，色調也呈現混濁。如此，飽和
色色群不飽和，粉色色群不清澈，畫面變顯得灰暗
沉悶，這都是因為沒有確實掌握濃淡對比的關係。

　　經過作品解析之後，再看畫面的色彩時，腦中對於飽和色色群與粉色色群是如何建構畫
面會有基本的理解，這樣的色彩觀念可以讓你容易看出畫面中的明暗對比，或者說，畫面
上色彩的秩序。以這個秩序，繪者可以真實地再現果實上鮮嫩欲滴的色澤，或者是遠方層
層疊疊的山巒中幽微的反光。這些在畫面中時而虛幻時而飽滿的色調，其實都可以簡單歸
類成飽和色色群跟粉色色群，這就是我們在作畫時，要明確地辨識畫面上色群分布的主要
原因，如此才能在畫畫時恰如其分地呈現或輕或重的色調，這也是許多畫家作品吸引人目
光的祕密之一。

The good old objects

Old Medical Bag

Vintag Swiss Millitary Bag

Ink Blotter

Vintage Leather Ammo Pouch

飽和色色群

　　飽和色色群指那些在畫面中濃度適中甚至是飽和的顏色，也是我們最習慣的一種色彩狀態，是不需要刻意稀釋改變的色調，調色時色彩變化穩定且容易預期結果，因此也比較容易對調色誤差做出明確的調整，是調色練習時最容易操作的一種色調，但是也因為這樣看似穩定的特性，讓我們在飽滿的色彩狀態中，累積了不少對於色彩的偏見。

　　根據作品賞析中的觀圖結果，飽和色色群並沒有一定要使用在某個特定的位置。對描繪對象實際的觀察分析結果，才是我們判斷要在何處使用飽和色的依據。

◀ **作品解析：皮件**

這件作品裡，亮面受光處的色彩飽和，一方面可以表現出物件的分量、質感以及正確的色調之外，還可以恰當的襯托出反光的明亮效果。另一個值得注意的地方是每個物件左側的暗面，這些暗面幾乎都是暗灰甚至不飽和色調，但是跟亮面的飽和色可以呈現出完美的明暗效果。這其實會翻轉一般誤以為亮面顏色稀釋，暗面顏色暗沉厚重的錯誤印象。

▲ **作品解析：早餐**

這件作品裡所使用的幾乎都是飽和色，其中最有意思的是荷包蛋的蛋白。蛋白是白色，所以我幾乎沒有在這個地方上色，然而，在周邊極為暗沉的飽和色調包圍而產生的強烈對比之下，這個白色反而呈現出飽滿的白，也就是「飽和的」白色。這是一個非常有趣的範例。

粉色色群

　　所謂的粉色，就是看起來透白的色調，代表性的顏色就是粉紅色。但是我們並沒有將白色當作是繪畫的必要材料，因此一般習慣將顏色加上白色（譬如紅色加白色變成粉紅）調製成粉色的作法就不適用。此外，白色屬於不透明色，容易在畫面造成色調白濁，故不建議使用。

　　即便如此，要在沒有白色的情況下調配出粉色，其實並不困難，在顏色當中多加些水稀釋即可。利用色彩被過度稀釋之後的低覆蓋力（或者是高透明度），讓紙張的白色透出，便可以製造出自然的粉色效果。而這種方式的好處，是可以高度地呈現出透明水彩在色調上的晶瑩剔透之美。然而，要呈現出這種效果迷人的色調，其實是需要學習的。

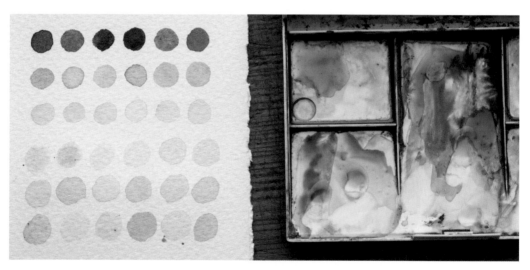

要在沒有白色的情況下調配出粉色，並不困難，在顏色當中多加些水稀釋即可。

▶ 作品解析：華爾滋號的天空

這也是一個全粉色表現的例子，是畫家在陰天的海上航行時現場速寫的作品。畫中不論是天空、海洋還是遊艇，都是粉色。為了讓畫面表現清楚的具象效果，不只要區分出造形特徵，在色調處理上，也要表現出冷暖色調的差異（對比），比如海水是寒色系，帆船則是暖色。這樣的色彩對比觀念與作法，即便是在色彩被極度稀釋的粉色表現中，仍然要緊緊抓住並確實做到。

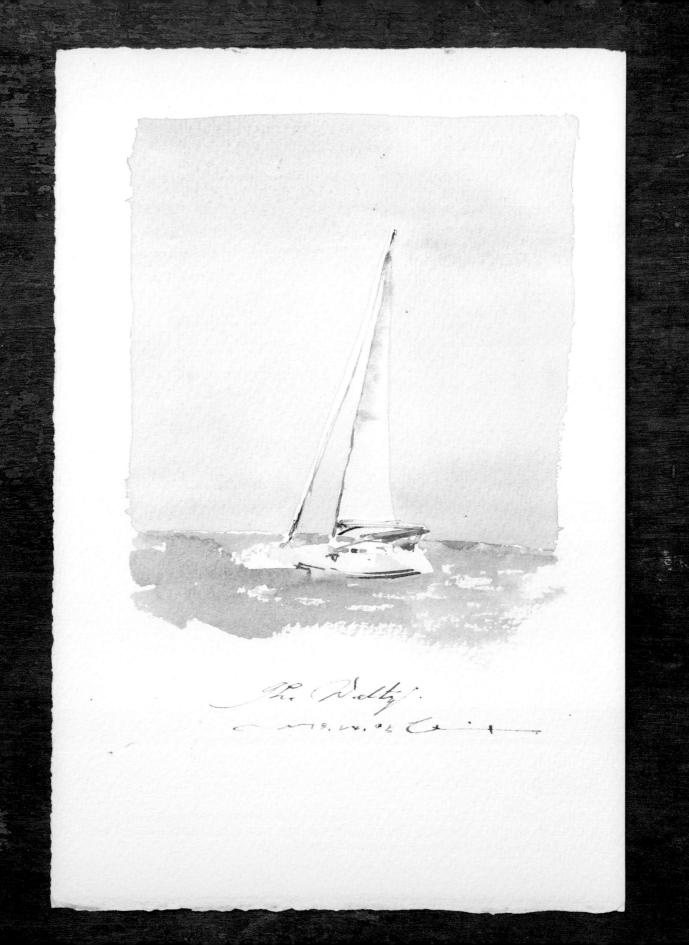

顏色到底要稀釋到什麼狀態才算是可以？你們可能很難想像那些畫面上迷人的粉色，其實在調色盤上看起來就像是一池髒水，這些對於稀釋程度的掌握，以及對色調稀釋效果的預測，是粉色色群最迷人也最困難的地方。以下是我爲粉色練習所規畫的兩個方式，請好好練習。

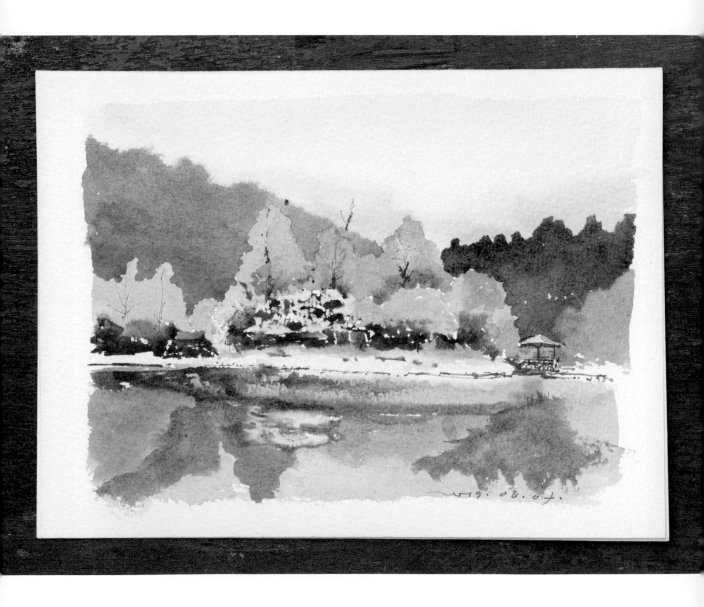

作品解析：明池

這個隱身在山嵐中的風景，完全無法以粉色之外的方式描繪。作品當中只有少部分細節需要使用飽和色調，其他都屬於粉色的表現。在這種情況下，畫面只能依賴色彩的明度高低來製造對比，比如明亮的粉色與暗沉的粉色，這效果在小島上的樹與背景樹林的色調差異可以得到明確的印證。

　　粉色色群的練習可以區分成兩種，一種是無目的性調色，另一種是目的性調色。

　　無目的性調色，是練習調配粉色最好的方式，藉由加入大量的水分，稀釋任何一種你可以在調色盤上找到的顏色，再把這些稀釋後的顏色一一塗在色票上，如此一來就可以得到一整片粉嫩的色點組成的色票。這個色點滿布的畫面可以恰當的詮釋粉色所呈現出來的色彩魅力，這種方式容許你隨機使用任何一種色彩，極為明亮或是異常暗沉的顏色都可以，尤其是那些看起來暗沉骯髒的顏色，在稀釋之後都會呈現出這個色彩有別於飽和狀態時的多樣性格。這個色彩稀釋的工作，其實是將色彩性格充分釋放的作法，尤其是經過多次混色的顏色，在稀釋之後，可以完全釋放出這個色彩最細緻豐富的色調。因此，如果可以掌握粉色色群的表現，在水彩創作上便有能力做出細緻動人的色彩表現。

原本在調色盤上看起來就像是一池髒水的顏色，稀釋後會變成什麼色調？這樣的預測是粉色色群最迷人也最困難的地方。我們可以先隨意挑選任何顏色，以加水稀釋製造粉色的方式來體驗稀釋的分量與狀態，以及粉色呈現出來的效果。

【 目的性調色練習 】

　　相較於無目的性調色，目的性調色法是因應特定對象而調色，這樣的調色法是粉色實際應用的練習。授課時，每當進行這個部分的教學時，我一定會挑選一名身著淺色服裝的同學當作調色目標，將他身上衣服的顏色調配出來，實際的情況是每次皆中，屢試不爽。為什麼我會有如此的信心與準確度（而且只用到這個十三色的小調色盤）？接下來就是這個調色的特殊技巧分享。

　　目的性調色的成功要訣有兩個，一個是基於明確的色彩認識（色相區別與對比色關係）進行的色彩分析，另外一個是靈活運用母色與子色的調色原理。

　　首先說明目的性粉色調色有何困難。當我們要調出一個特定的粉色時（圖A），需要有能力設想這個顏色是由什麼樣的飽和色（圖B）稀釋而成，再以這個預設出來的顏色分析調色組合。

色彩分析與判斷：
1. 具有棕色。
2. 具有紫色（偏紅），以上兩個判斷可作為母色選擇之參考。
3. 稍微偏灰或藍（這是細微的感受，可選擇微量色彩作為子色）。

調色原理就是以母色加上子色形成的調色架構（參見P55），這個架構的好處在於它雖然不一定能保證調出理想的色調（但正確的色彩分析可以），但是可以讓你在調色偏差時有一定的理路可以回溯檢查可能出錯的原因。

這個調色基本原理的實用性在粉色色群的調色過程中特別容易呈現，接下來我們將示範如何針對特定對象物調色，藉此講述這種調色概念與操作方式。

依照上述判斷，母色選擇土黃色加紅紫色。

選擇微量深藍色為子色。

理解了飽和色色群以及粉色色群的解說之後，看看你是否可以在下列作品中，區分出飽和色與粉色兩個色群？

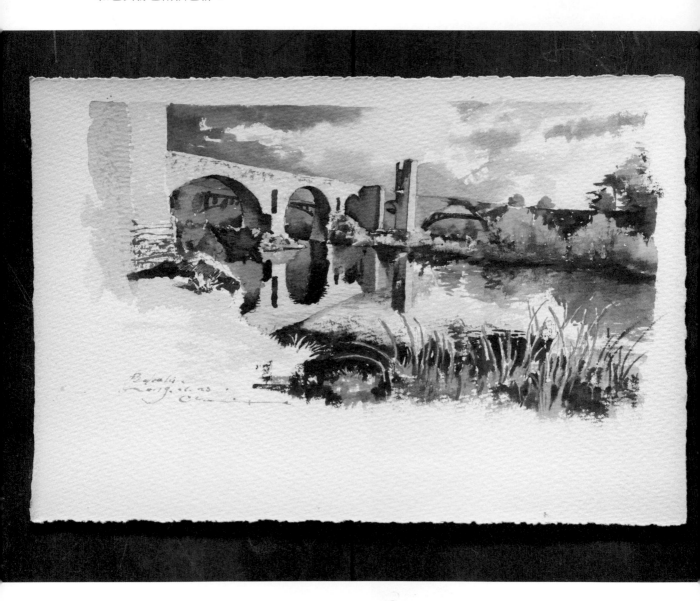

作品解析：Besalú

晴朗的天空，陽光照射橋面，在水中照映出明確又強烈的反影。這是一幅非常容易辨別飽和色色群與粉色色群分布區域的作品

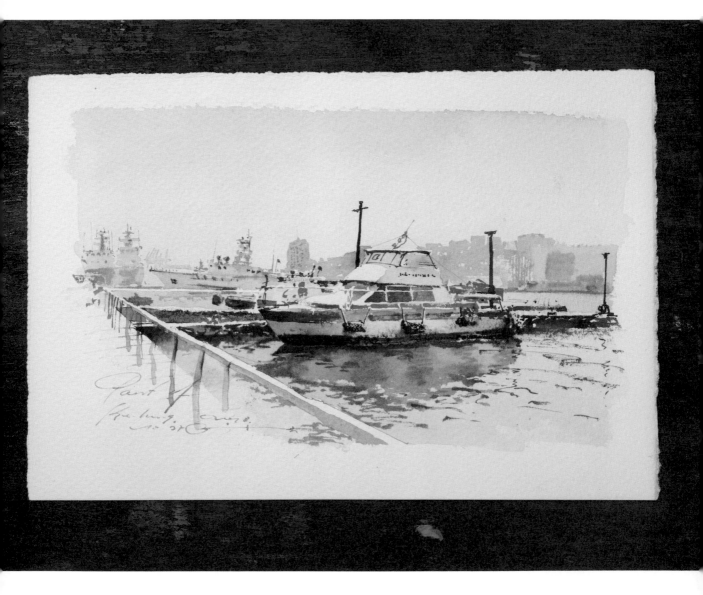

作品解析：海洋廣場藍色公路

即便是在陰天，水面仍然是最容易呈現反影與對比的地方。這件作品也因為捕捉到這樣的光影特質而顯得耐
人尋味。

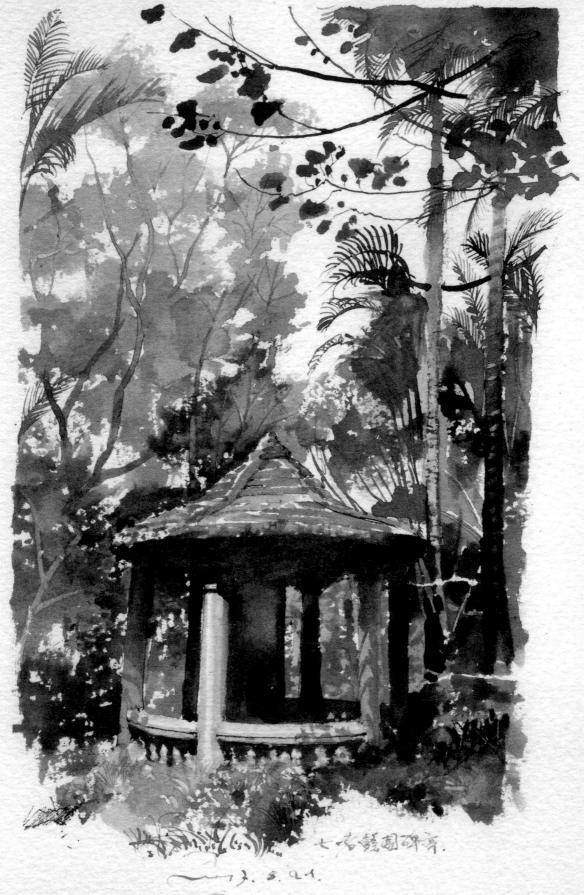

七古諒園碑亭.

3. 5. 21.

作品解析：七堵懿園碑亭

這件作品中，飽和色與粉色對比最明確的區域在畫面下半部，此處的光影對比明確，是視覺效果的焦點。但是另一個更重要的位置在背影的樹叢，樹叢大抵上可以視為粉色色群，但是這邊的表現在層次上極為豐富，用筆輕重以及造形變化上的鋪陳，都使得粉色色群在這件作品扮演了極為吃重的角色。

　　調色的基本架構通用於飽和色色群以及粉色色群，但是因為色彩稀釋之後會非常明確地展現出該顏色內含的所有細微色彩性格，因此由粉色調色來理解調色架構（母色與子色理論）是非常適當的練習方式。唯有掌握了粉色調色以及適當地在畫面上表現粉色的色彩效果，我們在水彩調色的學習上才算真正有實際的收穫。

　　在這個章節，從一開始的色彩認識、色相區分、對比色以及基本調色等知識性的架構學習，到最後的實戰階段，以調色的基本架構——母色與子色理論，概略定下調色在技術層面上的結論。

　　至於色調在畫面上的呈現，則大致區分為「飽和色色群」以及「粉色色群」兩大類來說明並輔以作品解析。希望學習者在面對繪畫對象以及欣賞作品時能培養對於色調濃淡對比的敏銳感受，進而能依此心得提升調色能力，並影響畫面在表現色調時的層次與效果。這是本章節如此規畫的原因，以及我對學習者的期待。

3.

DRAWING
SKILLS

基本筆法

對於畫面的各種見解和色彩的各種體認，若
是要在紙張上實踐，一定要藉由筆法的操作
才能成就一件作品。筆法是畫者在紙張上描
繪、操作的各種方式，繁複且多樣。本章將
歸納整理水彩筆法，作為學習者的技巧基礎。

1

乾刷加平塗

這是非常基礎的複合式筆法，請注意前後兩次用筆的色調明暗以及濃淡差別。兩次用筆之間的時間差，也會造成效果上的差異。

適用主題—　主要用於處理表面充滿肌理的暗面。

技巧重點—　先以濃稠暗沉的顏色乾刷，製造色調與肌理，再以清淡透明的色調平塗覆蓋。

筆法優點—　快速又優質的製造出暗面效果。

實作練習—　石牆小屋

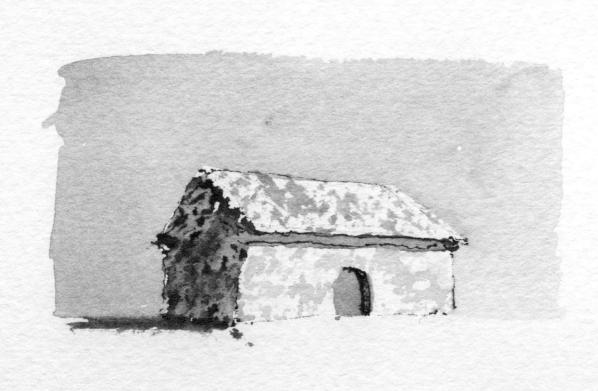

1

先用簽字筆以繪畫勢，放低握筆的角度，簡單描繪出小屋輪廓。

2

用深褐色加深藍色調出較濃稠的深咖啡色，當顏色不太會流動，表示已經變濃稠。不要一直沾水，如果筆一直保持溼潤，會不易上色。

3

顏色調好之後，乾刷時不要用筆尖下去描繪，以避免線條過於銳利。例如要畫出屋脊線，將筆平持，對準屋脊線，輕壓即可壓出一條線。

4

將筆橫向移動刷塗，表現牆面立體的質感。這個階段的筆法就是乾刷，目的是製造肌理及賦予深色調。

5

將水彩筆橫拿輕壓。先處理好暗面中會看到的石牆肌理，比如石頭的形狀、石頭接縫的狀態，或是磚頭等。

6

可以適時改變握筆方向，讓畫筆和紙張接觸面的效果更豐富、有變化。

7

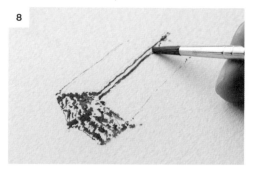

8

或是以滾動方式上色都可以。這些方式都是在暗面製造肌理，過程中都不需要以筆尖模仿和描繪牆面的肌理，而是讓肌理自然形成。

接著繼續利用筆尖較濃厚的顏色，處理屋簷下的陰影。因為面積過於細小，先將陰影兩邊勾勒出來，中間不需要處理。之後，將筆上顏色洗掉。

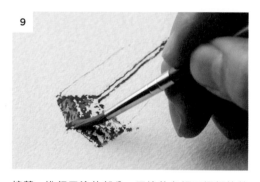

9

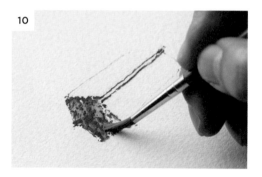

10

接著，進行平塗的部分。平塗的色調可選擇比較淺、淡，甚至稍微明亮的顏色。是那種一般不會選來處理暗面的色調。

此時下筆的重點是朝畫面同一方向平刷，絕對不要來回塗刷，以免把乾刷辛苦製造出來的肌理洗掉。

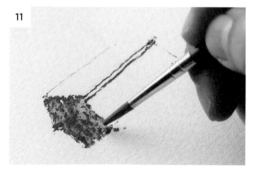

11

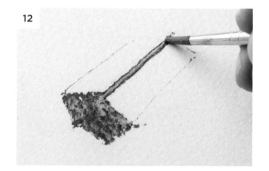

12

若有漏掉沒有塗到的地方，暫時先不要處理，乾掉之後塗一筆補上即可。

繼續用同樣的淺淡顏色處理陰影處，此時就要來回塗刷，讓兩邊的深色線條和內部的交界比較模糊不明顯。完成後，小屋的暗面即被立體的表現出來。

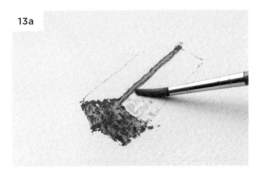

13a

繼續用剛剛平塗的顏色，將筆平持，在小屋正面拍、壓、推、滾，製造乾刷的效果。

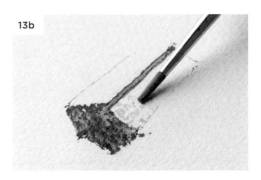

13b

正面可以使用稀釋過、帶橘色調的顏色刷出破碎的肌理（類似 P101 的不完全平塗效果）。

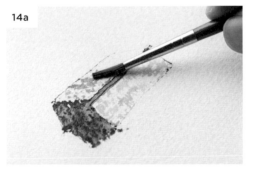

13c

為求形似石牆肌理，筆觸可短促並時而停頓，但不要往返重複。

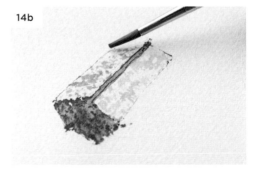

13d

如此持續到結束，盡量不要回頭補筆。

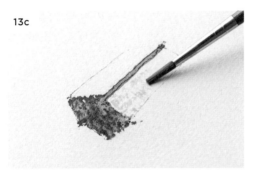

14a

屋瓦的部分，調一個略為偏紅和乾一點的顏色，以同樣略帶傾斜的方向下筆，製造出帶有方向與結構的屋瓦效果。

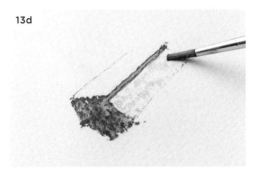

14b

持續以固定筆法操作，直到結束，不要修改。

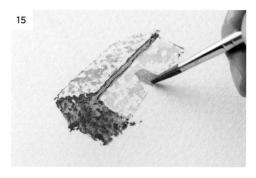

15

接著用筆尖沾取少量紅色或橘色，描繪出木門的形狀。

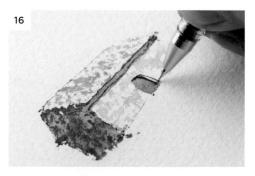

16

在木門顏色半乾時，用簽字筆在適當的位置畫出陰影，表現門的厚度與陰影，簽字筆線條同時也會暈開，產生自然的效果。

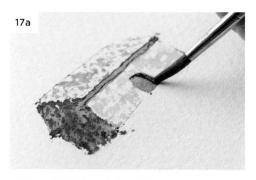

17a

用還溼潤的水彩筆，輕帶一筆石牆與木門之間的空白區域，空白處會補滿顏色，簽字筆也會因水暈開，可藉此製造出牆的厚度和一點點陰影當中的反光效果。

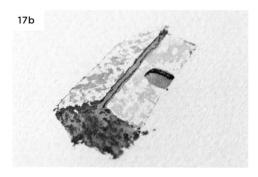

17b

乾刷加平塗筆法所表現出的陰影效果，在與亮面的對照下，將石頭屋的立體感明確地表現出來。

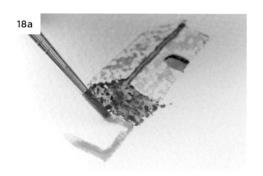

18a

最後再用一點較為溼潤的藍色，利用無接縫完全平塗（參考 P104）的方式將小屋四周天空補滿。

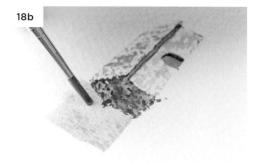

18b

由定點開始，均勻和緩的塗刷。

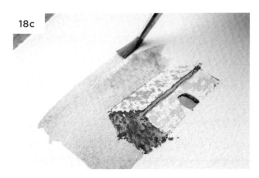

18c

向定點移動，勿回頭，勿修改。

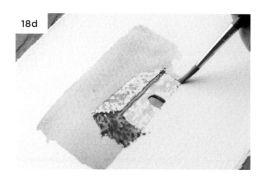

18d

穩定運筆，適時補充顏色。

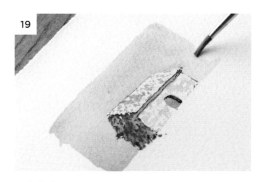

19

天空完成。

20

最後再沾點褐色，在暗面的地上補點影子，小屋便完成了。

　　觀察作品可以發現，乾刷是賦予暗面深沉的色調，平塗是用比較淡且明亮的顏色，統合整個暗面，同時賦予暗面類似反光的效果。

　　你也可以用兩個簡單的筆法做出複雜的效果，現在就可以試試看。

2

反筆

適用主題—	主要用於色彩銜接。
技巧重點—	a.色彩銜接:筆頭色彩順序之安排。
	b.平滑肌理:濃度平衡。
	c.收尾與淡出:向淡出方向壓筆肚收筆。
筆法優點—	用於不同色調的銜接或是漸層表現,甚至前色乾掉都還可以銜接。
實作練習—	反筆銜接色彩

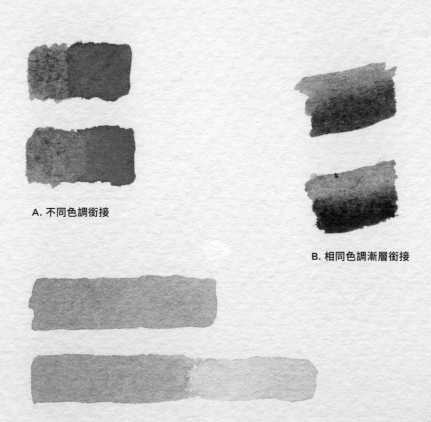

A. 不同色調銜接

B. 相同色調漸層銜接

C. 不同色調漸層銜接

這個單元的練習，是爲了更明顯比較反筆的銜接特色，會以正筆（即筆尖下筆）以及反筆兩種方式說明與示範，同時示範多種色調銜接方式。

A　不同色調銜接（飽和色）　　　【 正筆銜接 】

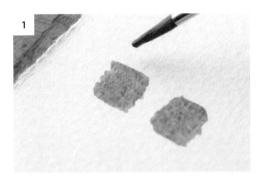

先以平塗畫出第一個顏色方塊。這裡畫兩個色塊以示範兩種銜接方式。

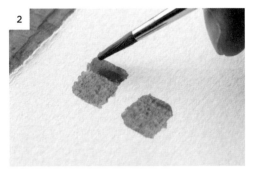

第一種銜接方式是直接將另一個顏色以筆尖直接疊塗於要銜接的顏色上。

我們會因爲銜接處過於明顯而進行修飾。

最終因爲過度修飾，使得原來顏色的面積過度縮減，第二個顏色的色調也因爲過度塗抹與水分的暈染而變得髒汙。

【 反筆銜接 】

1

採用反筆方式銜接色彩。在要銜接的色彩旁邊先乾淨的塗上第二種顏色。

2

塗到接近兩個顏色相鄰的地方，不要重疊。

3

將筆反拿，利用筆肚來回塗刷於兩色銜接處。

4

堅持一下，此時筆肚的區域會將綠色溶解。

5

最終將兩色順利銜接。

6

比較兩種銜接方式，利用反筆可以保持色調清楚，並在銜接處製造出較好的模糊漸層效果。

先塗上第一筆綠色，緊貼著下緣塗上較深的綠色。

繼續畫上第三個更深的綠色。

以筆尖處理色調漸層效果時，最後一筆的顏色通常都會吃掉先前的顏色。

若採用反筆銜接，因為是做相同色調的銜接，所以一開始要將整隻筆都沾到最初所用的顏色（這個示範中就是淺綠）。

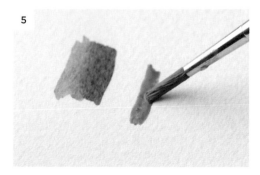

第一筆先塗上較淺的綠色。

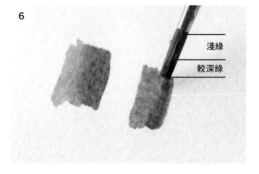

淺綠
較深綠

接著塗上較深的綠色。

接著以筆尖沾取最深的顏色。

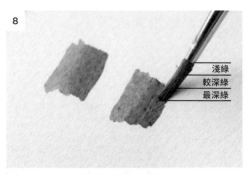

淺綠
較深綠
最深綠

貼著第二個綠色畫上最深的綠色。

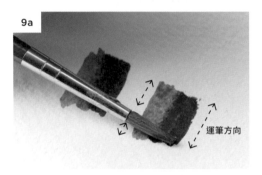

運筆方向

接著以反筆方式在顏色上來回塗抹，即可順利銜接相同色調不同深淺的顏色。

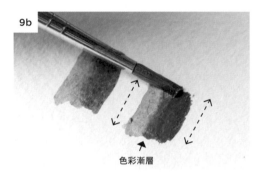

色彩漸層

持續操作。

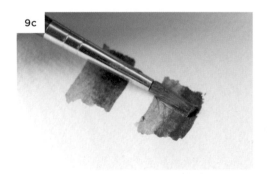

直到出現理想漸層效果。

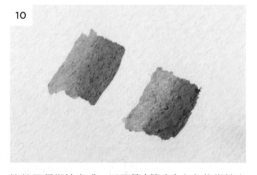

比較兩種銜接方式。以正筆（筆尖）上色的銜接方式，很容易因為過度修飾銜接處，造成最後的深色不斷擴張，吃掉前面較淺的顏色。如果利用反筆方式，可以讓顏色層次比較清楚，色彩位置穩定，漸層效果佳。

先畫出第一個顏色。一般塗刷色塊時，要朝相同方向運筆塗刷。

筆尖先行的狀態。

筆尖收尾的狀態，呈現整齊的邊線。

如果沒有任何想法，會斷在生硬的切面上，造成另外添加色彩筆觸時的困難。

如果考慮接下來要與不同顏色銜接，收筆時要以壓筆回收的方式做出淡出的漸層效果。

筆頭平移以製造出平順的色調漸層。

直接以筆尖收尾（左）和以壓筆回收方式做出的漸層效果（右）。

接著塗上另一個顏色。

從反方向畫向灰色。

兩色相接時，採反筆姿輕輕銜接，即可將兩個顏色漸層相連。

左右來回，在固定位置持續操作，直到適當的銜接效果出現為止。

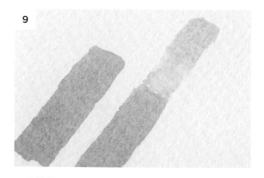

以反筆做出的兩種色彩銜接的效果。

3

不完全平塗

利用紙張表面的粗糙肌理，以筆刷製造出大面積的破碎筆觸，可創造出獨具特色的畫面。

適用主題— 均質化的破碎平面，如牆面、水面反光等。

技巧重點— a.筆與紙張接觸的角度。

b.適量的水分，調出來的顏料需要具備比較高的流動性。

筆法優點— 快速製造出自然的肌理效果。

實作練習— 波光獨木舟

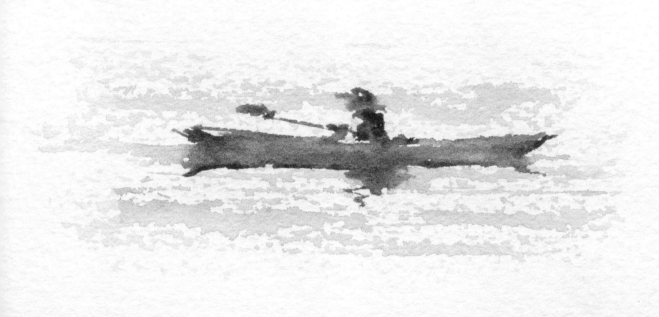

【 墨水狀態＆以筆尖上色示範 】

調色：調出來的墨色水分要足，流動性高的色彩比較好操作。

水彩筆需吸飽顏料，別因為畫出來的效果要顯得毛糙、破碎，就以為要使用乾筆，這樣會畫不出理想的筆觸。

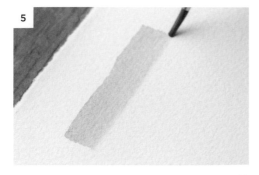

首先，以相同濃度的顏料，用高角度執筆，筆尖直接接觸紙張。

如此的上色方式，會畫出非常均勻的線條。

橫向累積筆刷次數。可藉此觀察以筆尖創造出的效果特性。

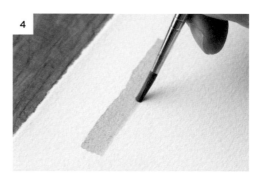

如此的運筆方式，可以得到均勻平塗的色塊，為完全平塗，與以筆身上色的不完全平塗效果不同。

【 以筆身上色＆波光獨木舟示範 】

7

接著以相同的顏色和濃度，採平持畫筆，完全貼緊紙張的方式下筆。

8a

筆貼著紙張來回塗刷。

8b

如此可以得到平均而破碎的筆觸。

8c

大面積延伸（非重複）這種筆觸，即為不完全平塗。

9

平塗時若出現不必要的線條，有可能是下筆角度過高，或是筆尖歪斜，以至於筆尖接觸紙張所致。

10

也可以換色繼續塗抹，不同顏色相疊的地方也會有不同效果。有趣的是，以不同顏色重複刷色，會神奇地重疊在同一個色塊上，那是因為水彩筆永遠都會先接觸到紙張肌理上同一個突出的部位。

承上的示範，最後再加些深色強調水波與陰影。

拉長陰影的長度（這陰影是來自接下來要畫出的獨木舟）。

沾取略帶赭紅的顏料，開始描繪獨木舟。

左方的船首與船身。

右方的船尾。

不洗筆，直接沾取較深的墨色，加強描繪獨木舟陰影部分。

全部的陰影完成。

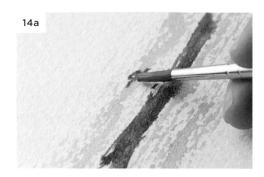

繼續沾取略帶深藍的顏料,描繪坐在獨木舟上的人影。

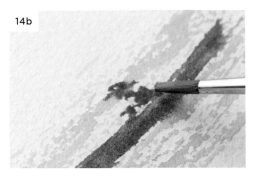

簡單描繪即可,切勿細描(注意看這隻筆有多鈍)。

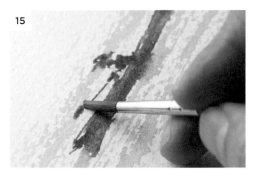

最後畫上槳和湖上倒影。點景畫出泛舟的人影與小舟,更可以顯出波光粼粼的效果。

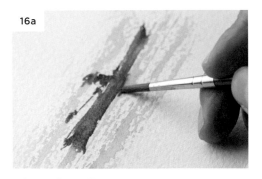

再加強小舟倒影的分量。

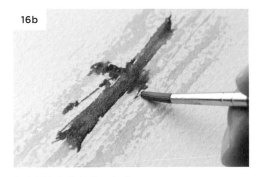

加上泛舟者的倒影,完成。

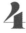

無接縫完全平塗

非常重要的基礎訓練。這是以小筆平塗大面積的作法，可鍛鍊繪者對水分及紙張狀態的敏銳度，並將小支水彩筆的穩定性發揮到極致，值得多花時間練習精進。

適用主題—— 均勻的色塊，如背景或是天空。

技巧重點—— a. 足量的顏料。

b. 定向、輕巧穩定的短筆觸。

c. 切勿半途添加水分或顏料，以免改變色彩狀態。

d. 全程觀察水分的分布狀況。

筆法優點—— 非常推薦用於水彩穩定性、敏銳度以及克制力的練習。

實作練習—— 大面積平塗

直立檢測。平塗完成後，馬上將紙張立起檢測，檢測標準為：一、色調分布均勻，無筆觸；二、無水分流動及滴流的狀況。

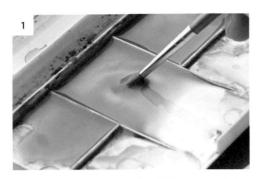

1

著色前先調好足量或過量的顏料備用，因為畫到一半顏料用盡是最糟的狀況。

2

水彩筆吸飽顏料，平緩地朝同一方向平塗。

3a

同時也要補筆銜接下方漸漸延長的邊界，以免色塊下方乾掉。

3b

時常會出現一邊（右邊）與下方同時要上色的情形。

4a

以這種「無痕銜接」的方式一部分一部分地慢慢上色，一筆一筆間的節奏要穩定，切勿忽快忽慢，以免造成混亂的筆觸與色調。

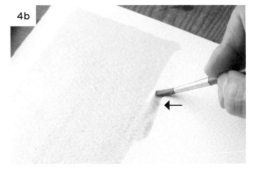

4b

同時要隨時檢視落筆與當下的狀況，如箭頭處水彩分量過多，若放任不管，之後會變成一塊與周邊有落差的深色。

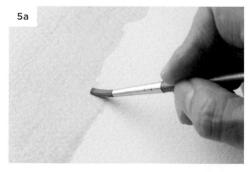

5a

千萬別等水彩筆上的顏料用盡才沾取顏料，如此必定無法以無痕銜接的方式完成平塗。應當在水彩筆上的顏料用掉約六成時就立即沾取顏料，繼續平塗。

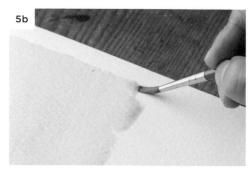

5b

此處水分稍多，下次上色時要將水分適當引導至紙面其他區域。

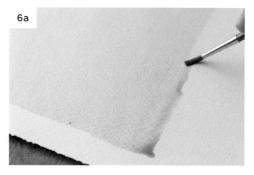

6a

若要做到完美平塗，使用大量水分其實很危險，因為下筆之後水分基本上就不受控制了，大量的水只會流向它想去的地方，也會造成複合處理（加色、重疊筆觸）的困難。

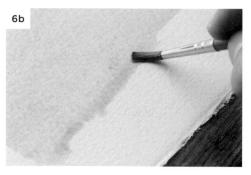

6b

接近完成、所剩面積越來越少時，就要預估水彩是否足夠覆蓋全部畫面，或是還要再取多少就足夠，不至於在紙上留下過多水分，造成不必要的水漬。

7

你看，畫到最後一筆，紙張上沒積水，色調完全一致。再來就是做直立檢測。

8

完成平塗之後將畫紙拿起檢視，如果沒有水流滴下，就是水分控制得當。平塗的絕對禁忌就是「回頭補筆」。平塗就是由一頭（起點）到一頭（終點），畫完就結束，中間補筆、修改都會造成凡「再」走過必留下痕跡，這是萬萬不可！

5

這個章節會將焦點放在水彩練習與創作中的技術操作，暫且不討論風格或是心理範疇。透過多年教學經驗，將眾多問題歸納成幾個基本且重要的項目──大部分都是極為基礎但學習者沒有發現或不重視的問題，有一些則是課程中不時會有學生重複提出的狀況。本章整理出這些重點，藉此提供學習者示範與提醒。

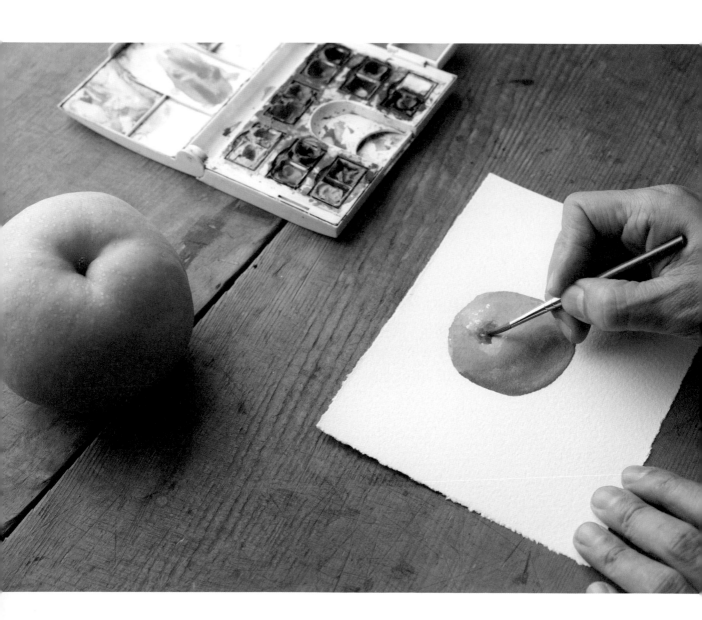

A 色調混濁

色調混濁大概是水彩畫裡最令人頭痛的問題，大部分的人會認爲這個問題出在色調，這樣的觀念是錯誤的，因爲暗沉的顏色一樣可以畫得乾淨清爽。

相反的，使用清淡的色調也可能畫出混濁無比的結果。這個問題最主要的成因就在於筆觸，過多的筆觸會產生大量的重疊，筆觸的重疊處會產生色調差異，在畫面上製造大量的重疊就等於製造出大量的色調差異，視覺上就會產生混濁的效果。因此，若是要避免色調混濁，動作上要下筆乾淨俐落，技巧上則是要在調色盤上備足繪畫色，如此可以避免一邊畫畫，一邊急忙調色補充，造成緩不濟急、節奏混亂的工作狀況。

另一個造成色調混濁的原因是調出來的顏色原本就髒，再加上筆觸紊亂，結果必然是災難性的畫面，除非你本來就在處理一個色調沉重又具有高張力的畫面，這就另當別論。

作品解析：林布蘭自畫像

以褐色（bister）顏料臨摹林布蘭（Rembrandt）自畫像，同樣因為用筆乾淨俐落，對比明確，畫面因此呈現淨澈明確的色調。

修改過多導致筆觸混亂，無對比、色調混濁。

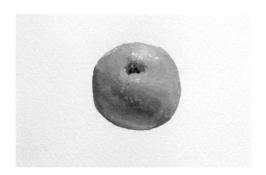

筆觸肯定，對比明確、色調清楚。

作品解析：水湳洞72的屋頂與馬路

這幅畫所使用的色彩主要有二：藍色以及褐色。兩者都不是鮮豔漂亮的色彩，但是因為筆觸乾淨，色調對比明確，因此整體畫面呈現明亮透澈的視覺效果。

Shui Nandon.
The beautiful coast of Taiwan
18, 02, '22.

水分的問題

　　水分的問題在於我們往往小看了水的自主性，並且一廂情願地冀求水能幫忙解決色彩銜接的技術障礙，然而，你不瞭解水，水也不會順你的意。比如天空的色調變化，或在處理物體表面不同色調的銜接時（大面積的色調變化與造形描繪），我們往往會加上大量的水分，並祈求這些水會像著了魔般地幫你把所有的顏色都帶到你想要它們去的地方。關於這件事，你早就該醒了。過多的水分只會在紙上四處流動，並且引發過度的修改，同時留下凌亂的筆觸與色調。

　　過多水分會造成幾個基本問題：
· 畫面上過多的水分會稀釋在調色盤上調好的顏色。
· 延長顏料乾燥時間，減緩作畫速度，進而影響作畫節奏。
· 增加畫面流動性，使筆觸或顏色漂移變形，提高造形描繪的困難。
· 消減畫面上的飽和色色群，減低濃淡對比的效果。

　　至於水分過少的狀況通常比較少發生，因為在水彩創作的過程中，水分太少真的會非常難繼續，除非是刻意而為，或是特別以乾筆重疊的方式作畫，否則一般畫者在水分過少的狀況下，都會盡速調整到較為適當的比例以方便作畫。

在水分過多（左）的狀況下，要做到像右方畫面那樣對比清楚、細節明確的效果，真的比較困難。

這是水分控制得宜的做法，在這樣的情況下，筆觸、色調、細節都能表現清楚。

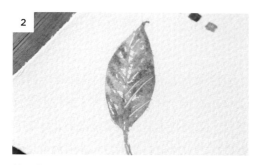

甚至葉脈都可以清楚刮出，葉面的反光以及質感都可以順利表現。

至於水分過多的狀態，彷彿先刷上一層「底色」。

對照之下可以發現這種大面積多水分著色的方式，很容易在一開始就將原本要留白的位置覆蓋了。

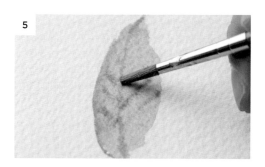

嘗試畫出葉脈。

試著畫出暗面。

「底色」分量過多、紙張過溼的狀況下，任何描繪工作都很難達到理想的效果。

水分適中（左）與水分過多（右）的上色效果對照。

C 粉色與飽和色的分量

粉色與飽和色在質地上最大的差異就是含水比例，粉色含水量高，飽和色含水量低。這個基本差異容易造成繪者分量掌握的失誤。粉色容易過量，飽和色則是不足，這兩者的基本特性分別敘述如下。

粉色水分含量極高，因此只要少量即可大量塗布。常發生的問題就是塗色過量，造成畫面大量積水，形成水漬。過溼的紙張會造成後續著色困難，這個問題透過無接縫完全平塗的練習，可以得到有效的調整（參考P104完全平塗直立檢測）。

飽和色含水量低，因此色調飽和，這個特性容易讓繪者在調色時誤以為分量足夠（色調飽和不等於分量足夠），也容易造成調出來的顏色不敷使用，此時再補色是唯一的選擇，但是也會造成兩個無法避免的問題：第一是再調出的色調不穩定，無法與原本的色調一致；第二是調色後的筆觸銜接問題，畢竟最後一筆已經在調色的過程中乾去，補筆時難以銜接。

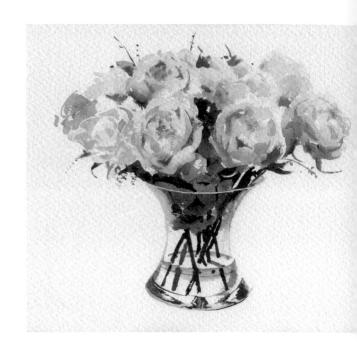

▲ 作品解析：芍藥

這件作品的粉色色群與飽和色色群的分布是明顯可辨的，粉紅色的花朵與綠色的葉子分別屬於這兩種色群。但是粉紅色與綠色又各自有著自己的濃淡差異。另外一個對比清晰的區域是花瓶下半部盛水透明的部分，明確的濃淡對比使這邊的透明效果被成功地表現出來。總體來說，用筆的流暢，讓畫面呈現出乾淨俐落的氣氛，整件作品顯露出俐落大器的風格。

▶ 作品解析：碧砂港遊艇

這件作品的背景是粉色，海水的色調算不上飽和，只有倒影中的深色以及碼頭的陰影是非常飽和的深綠色，也就是因為這個深綠與不飽和的淺綠相互衝撞，在色調上對比出倒影光影鮮明的效果，是一個粉色色群與一小部分飽和色色群，在畫面上達到完美對比的作品。

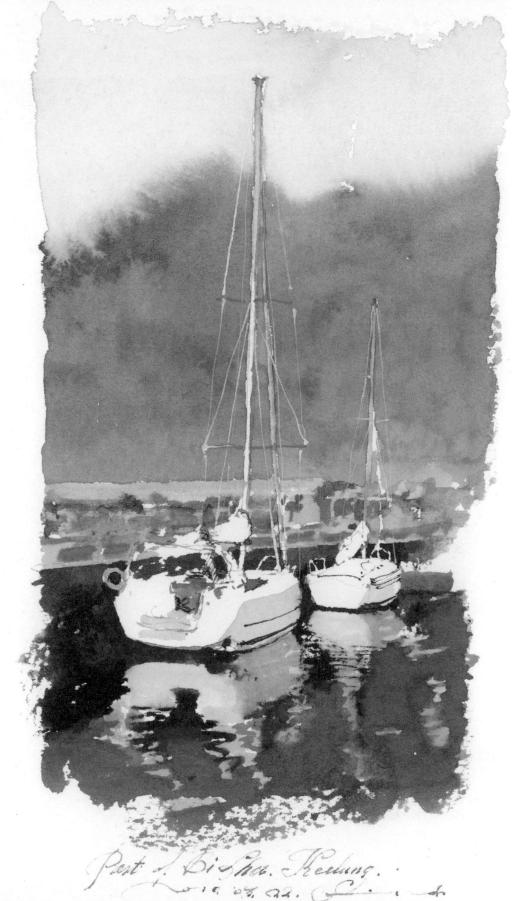

Pent of Bishes Reading.
10. 08. 22.

這個問題的核心還是在於調色分量，基本上調色分量怕少不怕多，簡易的解決方式是飽和色可以多調一些，這樣大致上就可以解決問題。但是粉色的調色量通常不容易少，重點在於水彩筆要取用多少來塗在畫紙上才是剛剛好，這些就需要多揣摩與體會了。

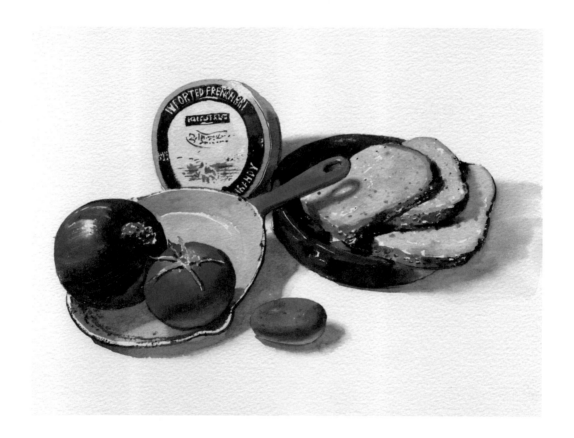

作品解析：廚房裡的畫畫課

典型的飽和色表現，與前一件作品相反的是，在準備這些物件色調飽和的顏色時，分量要充足，如此在描繪特定物件時才能夠一氣呵成，保持色澤與質地的完整。

乾刷與不完全平塗的差別在色彩濃度，以及畫筆跟紙張接觸的角度和移動方式。乾刷是以很濃的顏色、不算少的分量，以畫筆平貼紙張表面的方式觸碰、拖拉、輕拍紙張，製造出有如磚石牆面一般厚重的肌理效果。

不完全平塗則是以流動性較高、色彩較淡的顏色，同樣以畫筆平貼紙張表面的方式，以來回帶速度感的方式刮擦，動作變化不多，在紙張上製造出有如水面波光瀲灩的細緻破碎肌理、紋路，或是反光效果。

 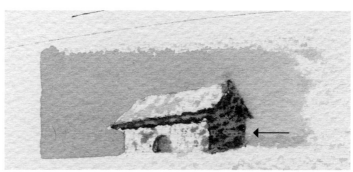

乾刷：色調厚重、濃度高，筆觸變化多。例如小屋牆面的處理。

 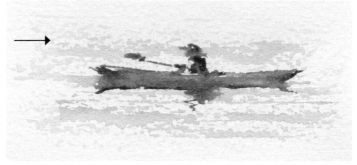

不完全平塗：色調清淡、濃度低，筆觸固定。例如水面的波光效果。

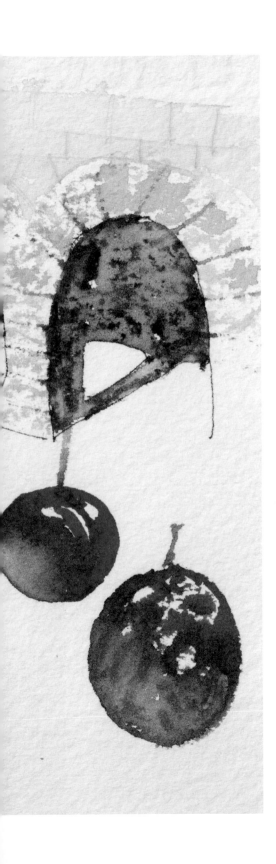

基礎練習

BASIC
EXERCISES

理解繪畫色之後，實際運用到真實的物體表
現的第一步，便是以具有明暗濃度變化的色
彩描繪出物體的立體感。在這個章節，我們
會以三個球形立體的描繪示範如何分別以三
種混色方式表現物體表面的明暗以及濃度。
這三個球形立體的示範就是我們的基礎練
習——基礎立體表現與色彩明暗調色法，其概
念與步驟詳列於後。

1

立體成立之原則

物體在光線的照射下會產生明暗，而這個明暗的對比正好可以在人類的視覺中產生立體感。但因為物體表面的狀態多變，往往會造成繪者描繪時的困擾。然而，把握並表現出光線的明暗效果，的確是學習者在繪畫上建構立體最重要的原則。

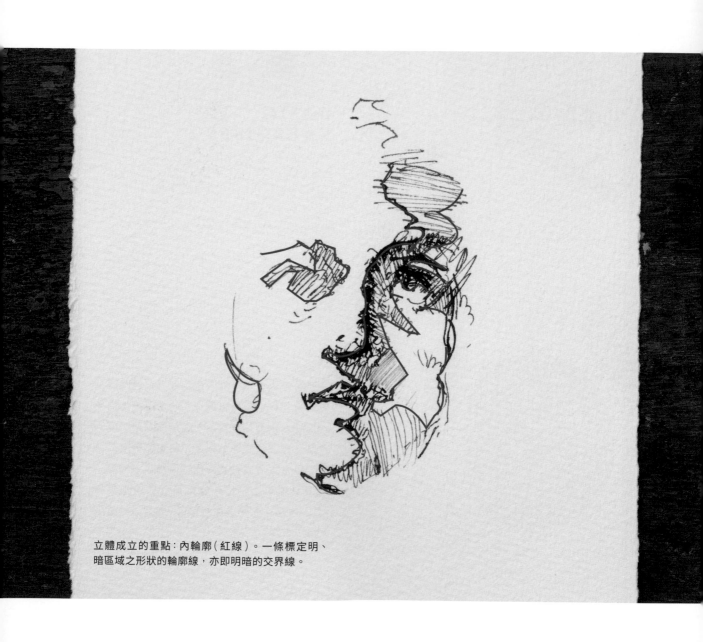

立體成立的重點：內輪廓（紅線）。一條標定明、暗區域之形狀的輪廓線，亦即明暗的交界線。

球形立體之光影原則

　　球形立體在光線之下，會呈現由泛光的亮點為中心，向四周漸次改變色調以及明暗的變化。這樣的變化並不會一路變暗直到暗面的最遠處，反而會因為周圍環境色的反光，使得暗面反而會呈現些微的明亮。因此，整個球體的最暗處反而落在中心的位置。這個最暗的區域與兩邊的亮面以及暗面產生的對比越大，交接處的界線越模糊，球體的立體感與飽滿狀態就越明確。因此，這個灰暗地帶的狀態左右了立體效果的強弱，而它在視覺上所製造的立體效果，適用於任何其他造形更複雜的立體描繪上，可以說所有的立體都是球形立體的變形。

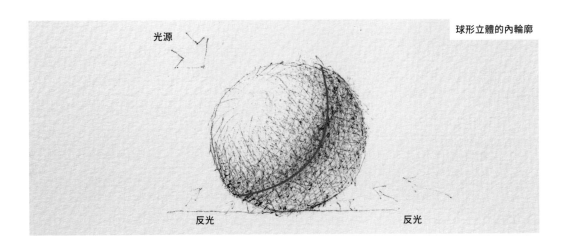

光源

球形立體的內輪廓

反光　　　　　　　　　　　　　　反光

B **內輪廓理論**

　　從左頁這個沒有刻意描繪五官輪廓的人像素描上，可以體會到讓這個人像呈現立體感甚至是五官特徵的，不是輪廓線而是以紅線標示出來的那條蜿蜒的暗灰色帶狀區域，這個帶狀區域就是球形立體灰暗地帶的複雜版，它因為物體造形的變化而變得複雜。這個區分臉部明暗的帶狀形體（紅線），我將它稱為「內輪廓」。相較於外輪廓的功能是在界定大小細節造形，內輪廓的功能則是在界定物體表面的明暗區域，同時也在畫面塑造出立體感。

　　從西方文藝復興發展出的明暗法觀點來看，內輪廓比輪廓線還重要，一般人在學習描繪時太過於重視外輪廓，然而過度偏重外輪廓會非常容易失去立體而造成畫面扁平，但是若將重點轉移至以明暗效果為中心的「內輪廓」觀點，在繪畫過程中就容易快速地表現出光影、立體、質感與造形特徵，而不局限在表面皮相的刻畫。

2

球形立體之
三種混色方式練習

基於上述觀點，學習水彩上色並試著在紙張
上塑造出立體感的初期階段，球形立體的練
習是最值得推薦的方法。我在這個章節設計
以紅色來練習，因為紅色是很容易銜接的色
彩，只要顏料分量夠（不是水分夠，請注意濃
度），不太容易產生筆觸和間隙。我們將透過
三個球體的描繪，介紹三種不同的色彩明暗
表現方式。請反覆練習，以便掌握描繪立體
以及調色的基本技巧。

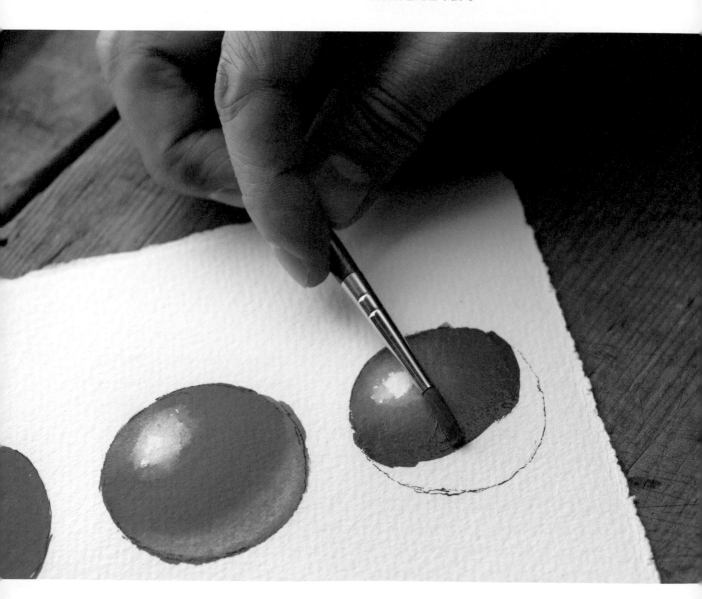

1

首先，用簽字筆畫出三個適當的圓形輪廓。練習使用的水彩筆不大，三個圓無需畫太大。

2

持筆角度壓低。

3

輕描輪廓，線條不要過於明顯。

4

盡量一筆作氣畫出圓形輪廓，不要用短促的毛毛蟲線條銜接。

A 單色球體練習

【 濃淡變化 】

既然是單色,那明暗變化就只能靠色調的濃淡來表現。在色彩銜接上,因為濃度有落差,因此要特別注意色彩分量。含水量高的色彩(淺色)容易分量過多,與濃度高的色彩(深色)銜接時容易產生水分回沖的困擾。

【 應用對象 】

色彩單純,沒有強烈光線照射以及環境反光干擾的單色物體,例如常見的瓜果類,蘋果、番茄、梨子等。

【 反光處理 】

本章節的三個球體示範,對於暗面反光的區域會分別做三種不同的處理,學習者可視需要運用在不同題材上。

第一個球體的反光,將以全部上色後,再以少量顏色處理部分反光區域的方式來製造反光效果。

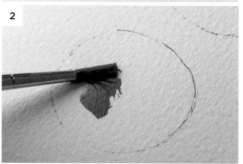

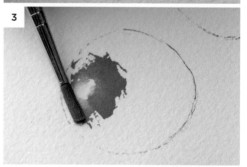

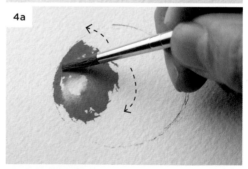

1. 水彩筆沾取飽足顏料(比較淡的顏色),在畫面最亮處以反筆著手。
2. 以反筆方式畫下留出亮點的反光位置。
3. 沿著整個亮點邊緣繼續以反筆畫出周邊色調,同時留下亮點。
4. a-b 接著將筆持正,將亮點四周填滿。請參照圖示,留意此處的運筆弧度。

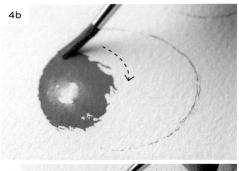

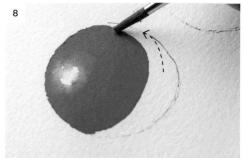

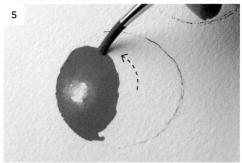

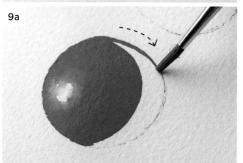

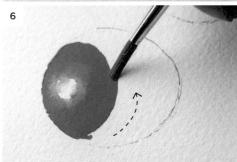

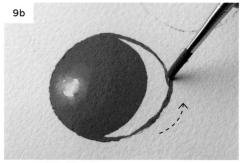

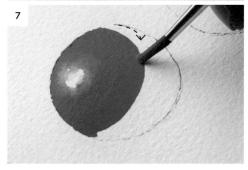

5. 逐漸往外圍畫。

6. 離開亮面區域之後，需補充顏料和水分（慢慢提高色彩濃度，降低水分）。

7. 越往顏色濃的地方，顏料越要增加，水分則要減少。因為是單色，明暗變化只能依賴顏色的濃淡來表現。

8. 邊緣弧度會捲得非常上揚，請保持充足的顏色分量。

9. a-b 畫到顏色最濃的地方（內輪廓）後，開始處理顏色變淡的反光區域。先沿著外輪廓把邊框起來。

10.接著將筆上多餘的水分和顏料在吸水紙輕壓掉一些，讓筆變得稍微乾一點，顏料也少一些

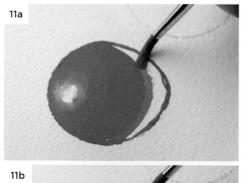

11a

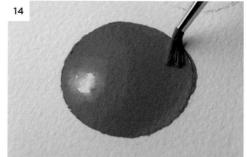

14

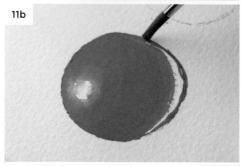

11b

15

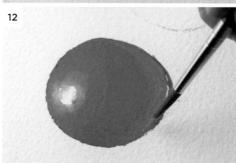

12

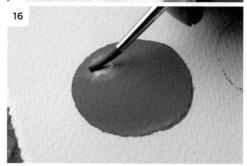

16

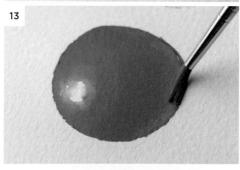

13

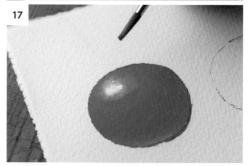

17

11. a-b 再回到暗面反光區域,來回刷滿顏色。

12. 這部分顏色很微妙,顏色和水分減少了,但是
 恰到好處,依然可以畫得動,但顏色就是變淡
 了。

13. 如果希望顏色再亮一點,可以將顏料和水分再
 壓掉一些,然後將筆在反光區域平貼且稍微施
 力,帶掉畫面多餘的水分與色彩,提高亮度。

14. 筆的另外一側相對乾淨,可再用來提亮反光
 面,將顏色再帶掉一些,顏色會變得更明亮,
 反光效果更好。

15. 處理完之後把筆洗乾淨,吸乾。

16. 以乾淨的筆柔化亮點的邊緣。

17. 如此處理過的亮點,可提高球體光滑的質感,
 完成。

B 雙色調色球體練習

【 亮面色調取向 】

這個練習的調色重點在於一開始的亮面色調要加入少量的黃色，以這樣的調色方式來強調亮面的明亮色調。

【 應用對象 】

模擬亮面受光，或是增加亮面色彩吸引力的一種表現手法。

【 暗面反光處乾刷重疊 】

二號球體的暗面反光，會以剩餘色彩乾擦，再以溼筆平塗均勻的方式處理。

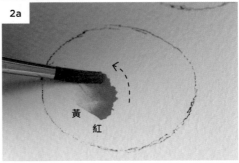

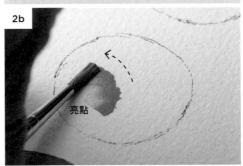

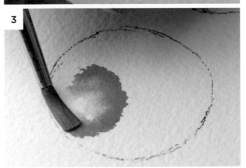

1. 沾取兩種顏色，黃色吸取至筆肚，筆尖再沾取紅色（反筆效果的準備工作）。
2. a-b 用反筆手勢把亮面的漸層效果做出來。刻意保留亮點位置。
3. 沿著整個亮點繼續以反筆畫出反光的地方。頂點的小空間要小心處理，千萬不要破壞留白。

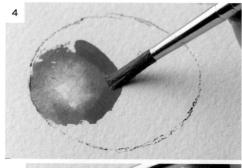

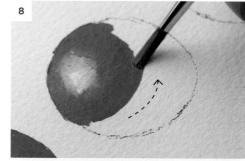

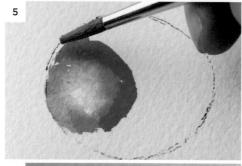

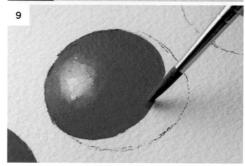

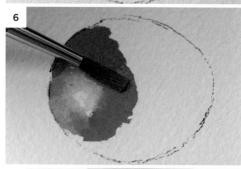

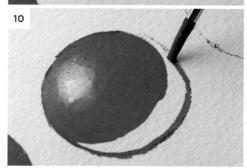

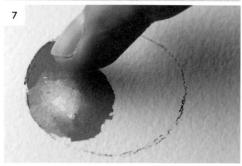

4. 以反筆的方式，將亮點的四周填滿。補充顏料與水分後繼續往外畫。

5. 這階段畫上去已經可以看出白→黃→紅的色彩漸層。

6. 如果有色調落差，請用反筆方式銜接起來。

7. 如果效果不夠，可以用手輕推，調整色調漸層分布方向。

8. 繼續往外圈畫。

9. 此處的濃度最高。

10. 開始處理暗面，先將輪廓接起來。將暗面反光圈出留白。

11. 檢視剩餘的顏料，如果過多，在吸水紙上吸去一些。

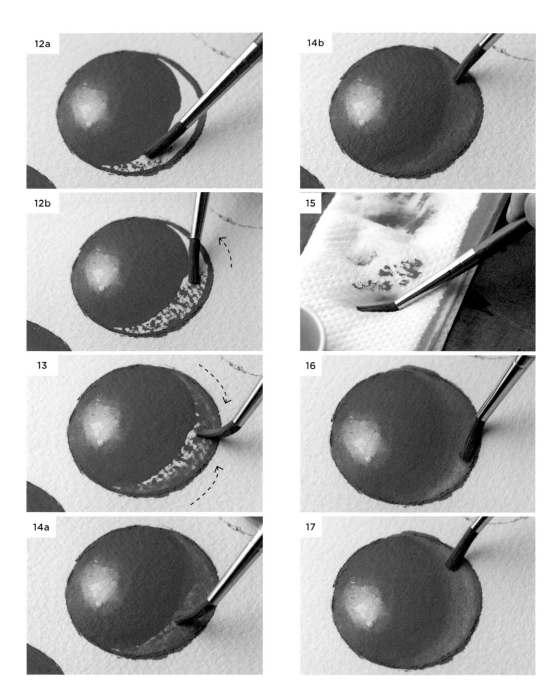

12. a-b 將剛剛框起來的地方以筆乾刷，把多餘的顏色搓上去。全面均質化乾刷，將留白處全面覆蓋。

13. 把筆洗乾淨，稍微沾一點水。用筆在剛剛乾刷的區域來回刷塗，讓水分溶解筆觸。

14. a-b 顏色在多次來回刷洗後會漸漸溶解。幾次來回之後會自然產生一個淺色區域。

15. 把筆兩面的顏色與水分壓在吸水紙上吸掉。

16. 這時筆上幾乎沒有顏料。在剛剛刷亮的區域輕輕帶過可吸走多餘的顏色，提亮反光面。

17. 往同方向重複刷幾次，讓底下反光面的效果更明顯。

C 混色球體練習

【 亮面、暗面、反光處全面取向 】

第三個球體使用了三種以上的顏色調色，球體各個區域的色調變化都有相對應的調色處理，是調色法全面應用的範例，相當複雜的練習。

【 應用對象 】

如此的調色手法是一種寫實手法，在描寫具象事物上是不可或缺的能力，也是我們熟練調色法的主要目的之一。

【 暗面反光處留白填入環境色 】

此處的暗面反光處理，將帶入環境色的影響，也就是把環境反射面帶來的色調加入暗面反光調色處理的一種手法。

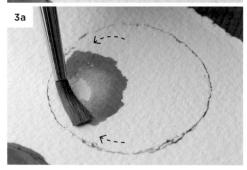

1. 1. 筆肚吸取較淺的黃色，筆尖沾取紅色開始。
2. a-b 用反筆手勢把亮面效果做出來。
3. a-b 沿著整個亮點繼續以反筆畫出反光的地方。

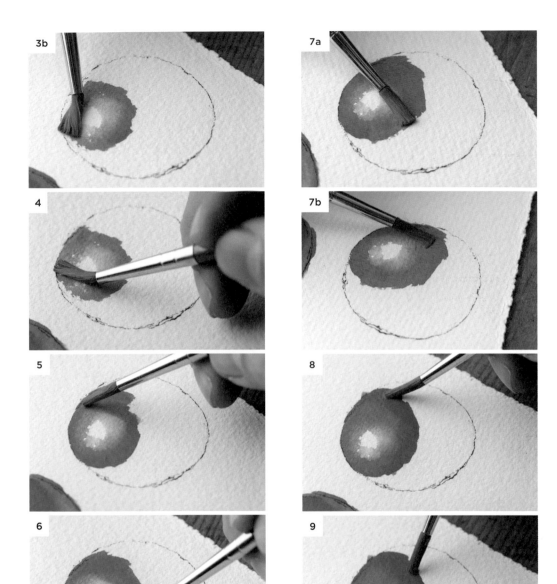

4. 接著將筆持正，將亮點四周填滿。

5. 補充顏料與水分後繼續往外畫。

6. 這階段畫上去已經可以看出色彩漸層。

7. a-b 如果有色調差異，請用反筆銜接。

8. 繼續往外畫（此時已加入更深的紅色調整色調）。

9. 塗上第二個顏色後，色彩開始出現清楚的明暗。

10a

色調差異產生處 →

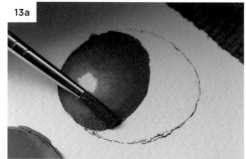

13a

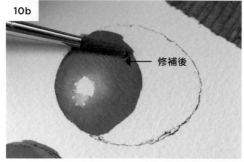

10b

修補後 →

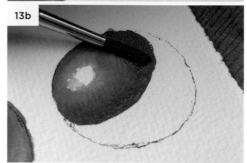

13b

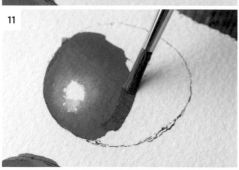

11

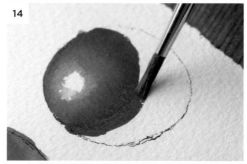

14

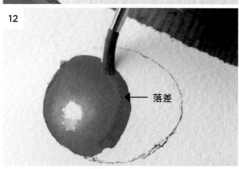

12

落差 →

15

10.a 此時可以採用反筆方式銜接。一開始提到的不要洗筆很重要，如此畫筆可以不斷累積使用過的顏色，一旦需要做色彩銜接，就可以順利修補。 b 修補後色彩漸層效果良好。

11. 接著加上第三個更深的紅色。如果不斷有色彩銜接的需求，取色時都用筆尖就好，不要改變整隻筆的色調。

12. 這邊的色彩也是有明顯落差。

13. a-b 同樣用反筆方式處理。處理後色彩銜接效果良好。

14. 再塗上一層。

15. 接下來讓顏色變成比較重的色調，紅色就加互補色綠色，可以使用調色盤上現有的顏色，看是否有可以再利用的綠色。順便看看調色盤上調色的狀況，這就是沒事不要洗調色盤的重要原因之一。

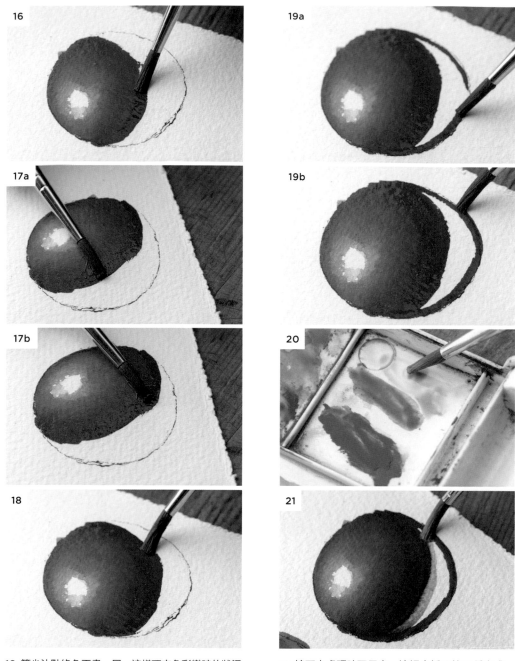

16. 筆尖沾點綠色再畫一層，這樣下來色彩變暗的狀況
會非常明顯，新舊顏色之間的界線也非常清楚。

17. a-b 一樣用反筆處理色彩銜接問題，這樣可以處
理出非常好的漸層效果。

18. 將筆持正後順塗，這樣處理色彩漸層銜接的效
果是最好的，而且只用同一隻筆就可以辦到。

19. 接下來處理暗面反光，這裡會採用第三種方式。
一樣先將外輪廓銜接起來。

20. 接著將筆洗淨。在調色盤上選取淺藍色，水分
要夠，帶點流動性。

21. 觀察物體上環境反射過來的顏色，加入環境色，
這裡選的是淺藍色。

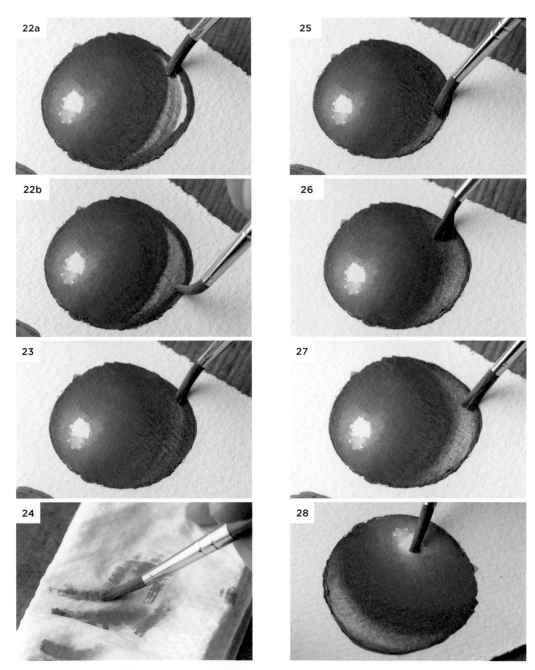

22. a-b 將環境色填入空白區域。遇上兩邊的紅
　　色，顏色開始混合產生變化。
23. 要顏色溶合自然，可來回塗上多次。
24. 若擔心顏色混濁，先把筆上的顏料和水吸掉

25. 再利用這支筆將反光面的色調提亮。
26. 將筆換面，再刷一次。
27. 把筆洗一洗，再刷一次。剛選擇藍色，因為預期
　　會在紙上與紅色混色，出現帶灰紫色的效果。
28. 最後再用搓揉的方式，在亮面邊緣、色調落差
　　比較清楚的地方柔化邊界。

要完成這三顆球，有幾件事要能做到。第一是對色彩的認識：色彩由亮到暗，在表面上堆疊色彩時要如何銜接。還有反筆的運用。技術上的挑戰也包含對色彩濃度和水分的控制，這些都會影響色彩是否能恰當銜接，表現得順利。

從以上觀點來看，這三顆球是很重要的基礎練習。從基本的材料色跟繪畫色認識開始，再搭配恰當的幾種筆法運用，來實際畫出光線與立體感，這是我們理解繪畫色之後實際運用到真實的物體表現時，重要的第一步。

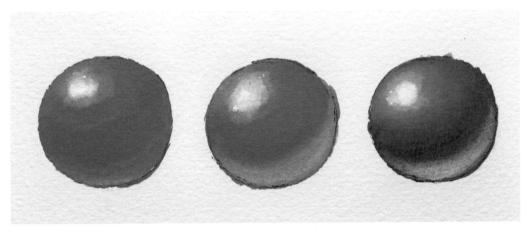

三顆球形立體練習完成圖。

運用在實際物體上的立體練習。三顆球就是三種調色方式的立體練習，左邊的番茄是紅色經過調整後的實際應用結果。右邊的調色偏紅，沒有加黃色，因此無法適切的詮釋番茄的色調。

三顆球的練習可說是色調與色彩銜接在立體上直接的實踐。

Chapter

5.

DRAWING
EXERCISES

繪畫練習

完成前項三個球體的練習之後，學習者應該
初步具備單一色相的調色能力與色彩銜接
的技巧、反筆筆法，以及描繪立體效果的能
力。以此為基礎，我們可以進一步做實物描
繪的水彩進階練習。藉由詳盡的解說與步驟
引領，希望幫助學習者毫無障礙地自主練習。

1

飽和色色群練習：香蕉

香蕉是刻意被挑選出來當作飽和色色群練習的物件，目的是為了打破一般搞不清楚明亮色彩（如黃色）是飽和或不飽和的問題。如果要恰當的畫好香蕉的色彩與質地，一定要確認香蕉的黃色是一種飽和色，而這正是這個練習的重點。

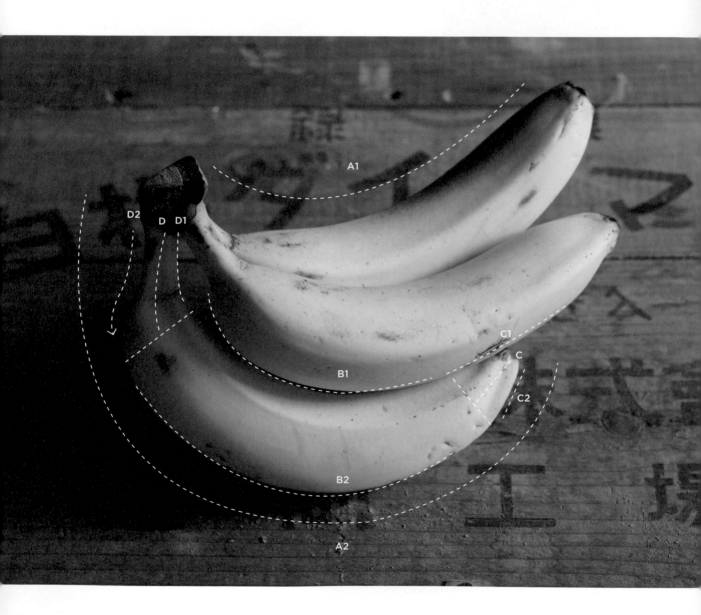

A　主題說明

〔 技巧分析 〕

- 為配合物體色調，以沾水筆打稿。
- 色調差異小，調色的精確度非常重要。
- 色彩銜接將會影響質感表現。
- 適度留白表現亮面。

〔 色群分析 〕

　　飽和色色群明亮的黃色調，調色時需保持這個色調的特徵。

〔 造形特徵分析 〕

　　香蕉的造形，上緣的弧度（A1）很平，下緣的弧度（A2）則非常彎。

　　以單根香蕉來看，頭尾去掉，中間這段（B1、B2）的上下幾乎是相互平行的弧形。頭尾的造形（C），上緣（C1）會微微往下修，下緣（C2）則會往上修。上面弧度小，下面弧度大。

　　頭部（D）從中間切分來看，上面會稍微往中線靠攏，相對幅度比較小。

　　蕉柄下緣（D2）是一個造形非常特殊的位置，弧度變化幾乎呈現S型。單支香蕉頭尾的變化都是下緣的弧度比上緣更為劇烈，因此也會造成整串香蕉上半部弧度平緩，下半部弧度彎曲的特徵。這是在畫香蕉輪廓時，需要特別注意的地方。

這個示範會使用沾水筆打稿,並以水彩稀釋當作墨水使用。

因為是香蕉,會使用的主要顏色是黃色加一點咖啡紅,當作描繪時主要的色調。

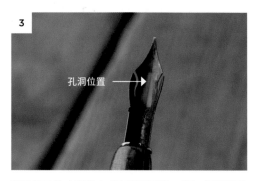

孔洞位置 →

顏料填入沾水筆的方式有幾個重點,第一是要把沾水筆中間的孔洞填滿。

填滿之後,孔洞朝上,將水彩筆與沾水筆呈十字交錯,把殘餘的顏料刮進去。

將水彩筆上的顏料都刮進去,取得足夠使用的飽足顏料分量。

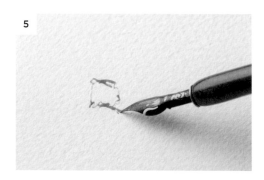

筆尖凹槽面朝下,從蕉柄的部分開始描繪。

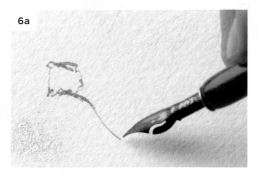

6a

關於香蕉的造形，要特別注意的是蕉柄位置S形的表現。

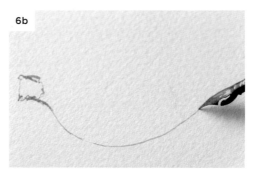

6b

下面是平緩的弧形，切勿畫成水平線。

7a

到尾端急速向上彎曲。

7b

上半部的蕉柄狹窄。

8a

蕉柄描好之後，弧度稍微向上彎。

8b

蕉身上下的弧度互相平行。

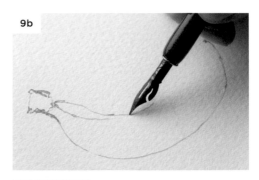

9a

接著描繪第二根香蕉。

9b

下半部線條隱沒。

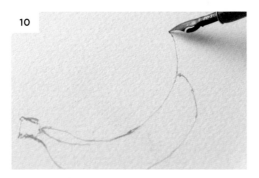

10

尾端的揚起弧度非常戲劇性。

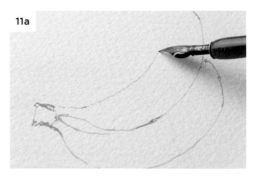

11a

使用沾水筆描繪輪廓時要注意，香蕉的輪廓其實非常平順，所以運筆時盡量不要停頓，力求線條流暢的表現。

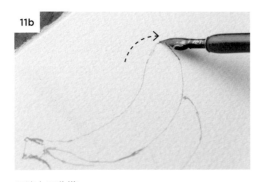

11b

尾端向下收攏。

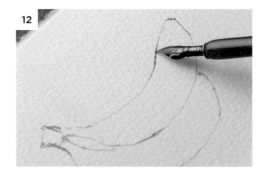

12

陰影的位置，可以加重一點。

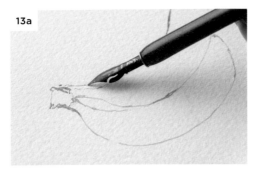

13a

繼續畫最後面這根香蕉。一樣從蕉柄線條開始描繪。

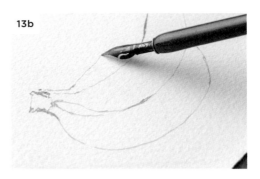

13b

線條弧度開始上升。

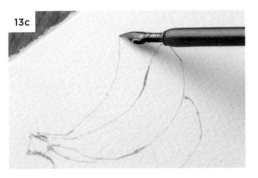

13c

尾端翹起。

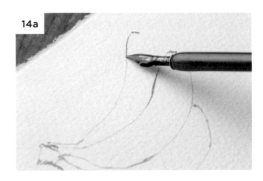

14a

適度加重陰影的線條。

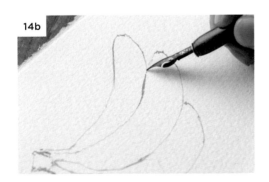

14b

收尾的補筆。

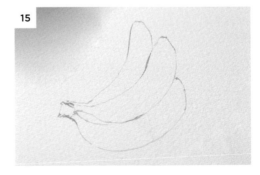

15

就這樣一氣呵成完成外形描繪，中間不要有任何修改。

C 上色示範

1

從最後一根香蕉開始上色。香蕉的話，各種黃色的分量都有，以調色盤上的黃色和銘黃色為主，土黃色也加一點，讓黃色的表現比較穩定一些。

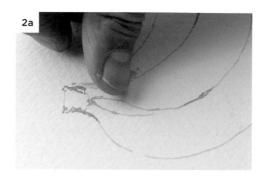

2a

這邊的顏色其實應該比較淺，畫上去之後，用手指將顏色往右方推，做出一點漸層效果。

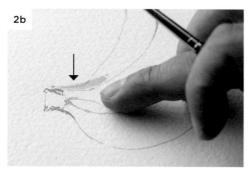

2b

手指推過之後顏色變薄的效果。

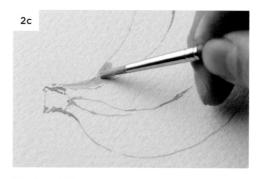

2c

接著繼續上色。

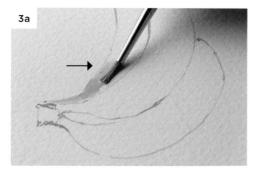

3a

接下來這邊會有一個亮面，這個亮面的表現可以用反筆的方式銜接。

3b

做出顏色漸層的效果。

4a

4b

將筆反過來,繼續用反筆的方式,做出另一個漸層效果。

反筆上下移動,加寬漸層效果的面積。

5

6a

畫出兩邊較深而中間反光部分最亮的效果。

接著,將這個顏色繼續往香蕉尾部帶。

6b

7

完整填色。

再往上就會接觸香蕉比較深色的部分。調色盤上如果有殘留深棕色的顏料,可以用筆尖取一些與黃色調和,用來畫香蕉深色的部分。

用反筆來銜接色彩落差比較大的地方。

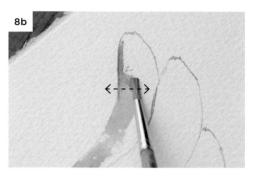

擴充色彩銜接的幅度。

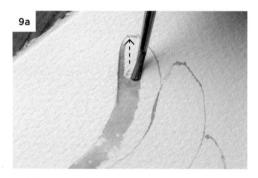

反筆結束之後將筆轉正，繼續向尾端塗色。

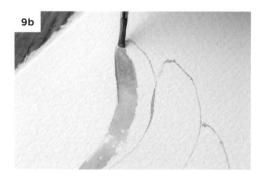

收尾。注意是否有多餘的色彩。

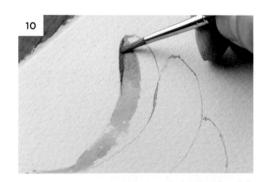

這個尾端的色調對比應該要比較強，需要再補一點比較濃的顏色來強化濃淡對比。在調色盤上再調點深色出來，先把邊緣的深色補上。我們到現在還沒有洗筆，是因為需要保持畫筆上面的色調順序，同時也方便以反筆銜接色彩。

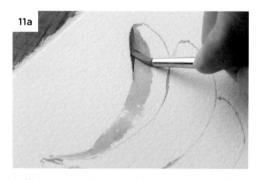

把筆壓平，以反筆塗刷，讓邊緣的深色和原來的黃色產生漸層自然銜接。

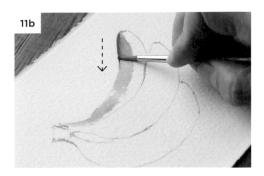

延伸色彩漸層的區域。

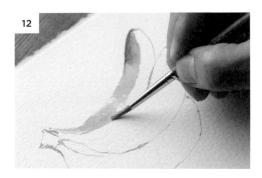

再來另外這一面，一樣先把淺色調出來。

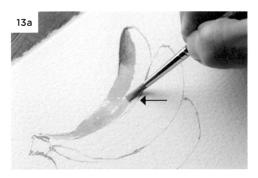

交接的邊緣可以留一點點白，讓轉折更清楚。

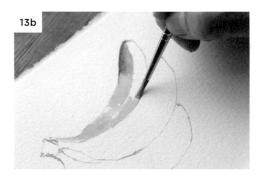

留白之後繼續著色。

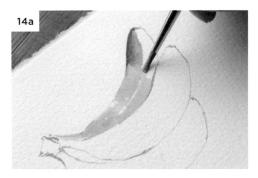

接下來顏色要更厚實一點。加一點土黃色進來，讓顏色看起來更濃厚。

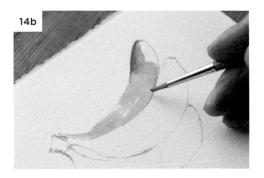

擴大著色區域。

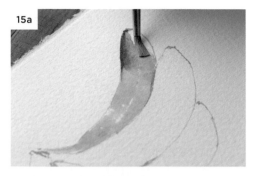

15a

尾端的反光效果以反筆來製造。

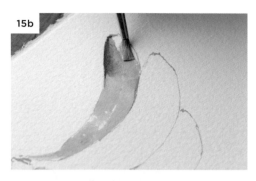

15b

大膽地將筆肚壓滿尾端的空間。

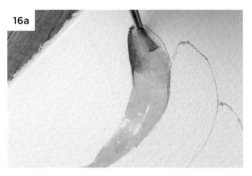

16a

接近尾端這邊的顏色要亮一點。用筆肚來處理這個顏色,反筆壓色再往回推,讓兩邊的顏色自然銜接。

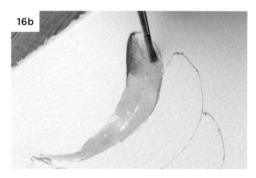

16b

持續反筆的動作,直到理想的效果出現為止。

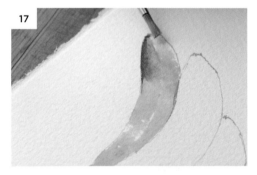

17

最後細微地收尾,千萬不要回頭做任何修改。

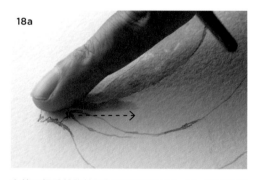

18a

在第二根香蕉的蕉柄製造漸層的效果。第一筆下去趁顏料還沒有乾,用手抿掉一點顏色,讓顏色變淡。

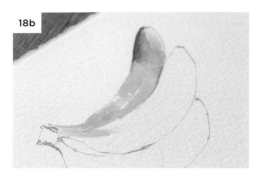

18b

處理完之後，第一、第二根蕉的左邊開始色澤一致。

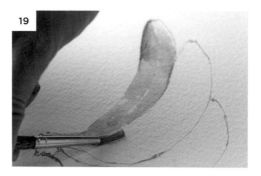

19

蕉柄顏色變淡之後，用反筆銜接顏色。

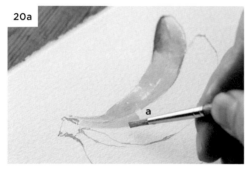

20a

再過來a這邊應該比較亮。用正筆把顏色帶過來，靠近亮面的地方一樣用筆肚處理，製造漸層的效果。

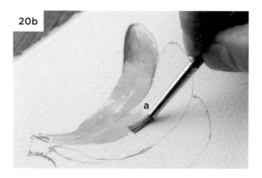

20b

反筆壓下的虛白部分當作是香蕉的亮面。

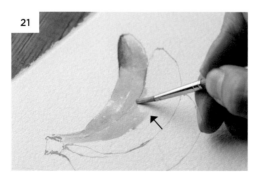

21

上緣補充一點顏色。下方會出現一塊白色的亮面區域。

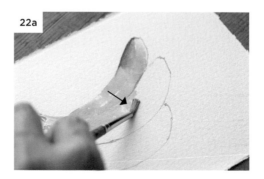

22a

左右兩次的反筆筆觸不銜接，以保留亮面。

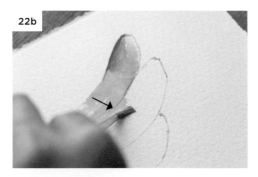

反筆銜接並保留亮面。

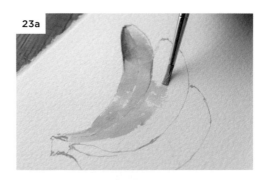

用正筆把顏色往尾端帶過去。

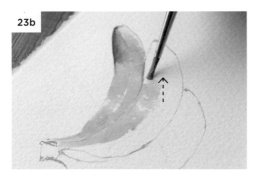

均勻地著色。

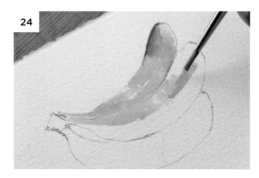

調出比較濃厚的顏色，用來描繪邊緣，此刻會出現比較明顯的顏色斷層。

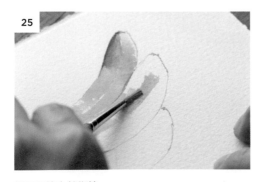

採用反筆自然銜接。

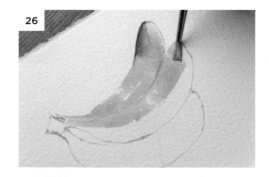

正筆再接著往尾端畫。尾端的區域色調比較明亮。用反筆方式，稍微用點力壓下筆肚，再往回推，香蕉尾端就會呈現比較明亮的色調。

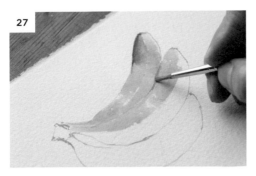

27

和第一根香蕉重疊的地方因為有陰影，顏色會比較重。一樣找調色盤上比較偏紅的深色，以筆尖調出較深的棕色。描繪一下邊緣。

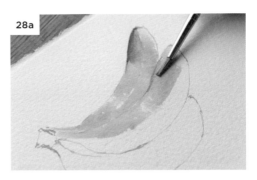

28a

深色加上去之後，這裡會出現比較明顯的界線，把筆放平，反筆製造出漸層銜接的效果。

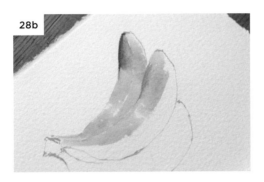

28b

第二根蕉的尾端色調完成。

29a

接著，畫第二根香蕉暗面的部分。這裡的色調其實帶一點綠，在調色盤上尋找偏綠的顏色（微量）加進來。試一下，如果分量真的不夠，再加點綠或加點藍，最後再加點土黃色進來調色。

29b

一樣先從蕉柄開始。

30

先在左半部暗面塗上顏色。

31a

再來，因為暗面和亮面交接處需要有模糊的效果，所以把筆稍微側放，讓筆腹稍微跨到亮面的下緣來畫，讓交界區域變得不是那麼清楚。

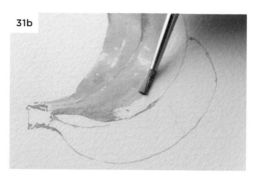

31b

接下來這一段也以同樣方式處理。

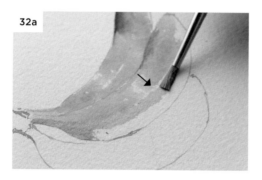

32a

香蕉中段部分與上方亮面之間保留一點白邊。

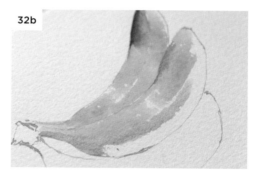

32b

平順地將暗面的顏色處理好之後，馬上要接著處理下方以及右邊的反光色調。

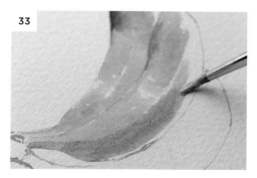

33

接下來畫下半部，可以不洗筆，直接取淺黃色加進原來的深色中調亮色調。

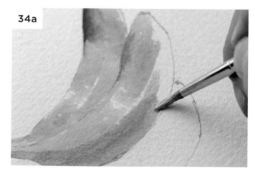

34a

向尾端區域移動。

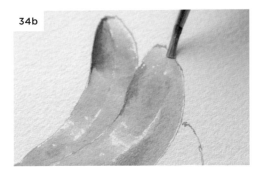

34b

完整塗色,收尾。

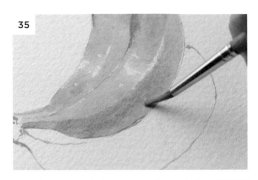

35

可視情況回過頭去處理一下反光面。讓顏色銜接順暢一點。

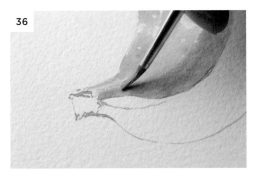

36

步驟35的顏色可以算是蕉柄亮暗之間的中間色調,因此我們可以回頭再處理一下蕉柄的部分,讓接面色調比較平緩。

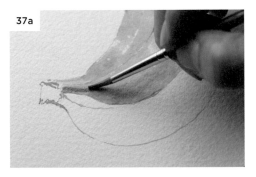

37a

接下來要處理深色區域(內輪廓)。蕉柄中間這個區域的對比其實很強烈,沾取顏色(微量的深褐與深藍),以增加對比效果。

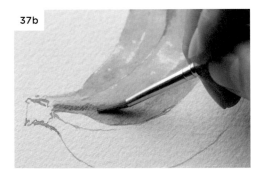

37b

再將這個深色延伸到香蕉中段。

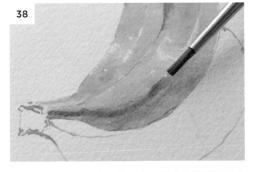

38

這條線畫到這邊不能再畫下去,要停下把筆壓下來收筆,這樣會有個模糊的結束。不要把筆尖拉起來收筆,這樣線條會太清楚。

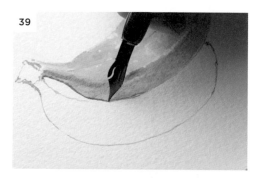

可以用沾水筆稍微強調局部的輪廓。

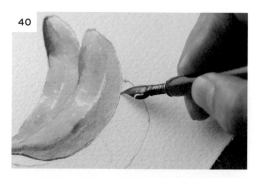

由於目前這串香蕉的對比或是造形都不是特別清楚，可以用顏色比較深的線條描繪輪廓，增強實體感。

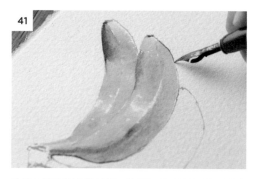

注意！這些輪廓的補筆，不要一條黑線到底，要有輕重段落的變化。

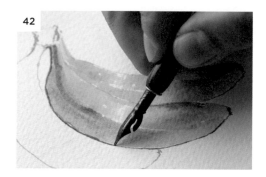

具輕重粗細變化的線條。

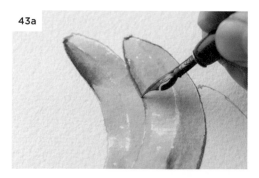

不是每條線都要描，某些地方可以稍微強調一下，例如暗面的輪廓就一定要補強。

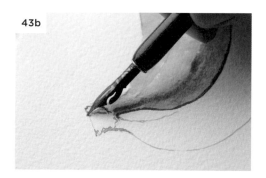

順便補強其他不足的位置。

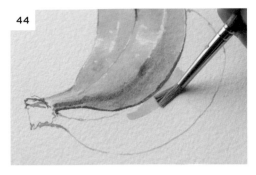
44

接下來，處理第三根香蕉。因為它有一半面積都在陰影內，我先畫亮面的部分。沾取黃色顏料，在香蕉亮面的地方上色。

45

亮點處用反筆方式保留亮面。

46a

如果覺得不夠亮，趁顏色還溼潤，用手指把顏色抿掉一些，做出亮點旁的漸層。

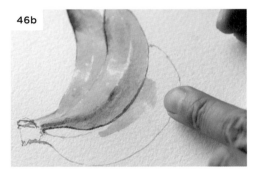
46b

做出亮面反光的效果。

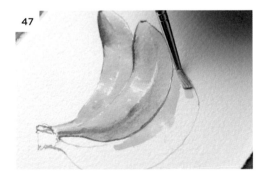
47

順著畫到香蕉尾端，這部分較亮，一樣用反筆處理。

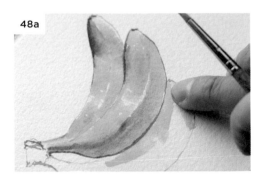
48a

如果覺得效果不夠，用手指推掉一些顏料，將尾端提亮。

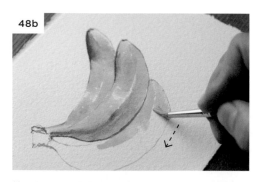

48b

第二個面從尾端往前回畫。目的是從右邊的明亮色往左邊的暗沉色畫,在調色上比較方便。

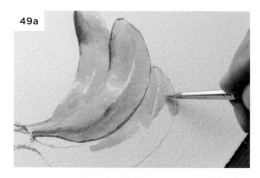

49a

畫完尾端,繼續往中間順畫過去。往左邊移動的同時,上下交界處刻意留一點白,讓蕉身的轉折效果更明顯。

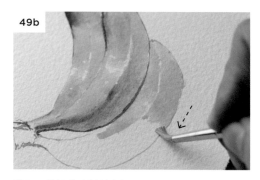

49b

帶入一點深黃來調整色調。

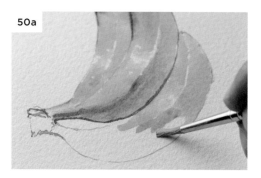

50a

繼續往左畫,調色時慢慢加一點土黃色,甚或再加一點點紅色,讓顏色差別越來越清楚。

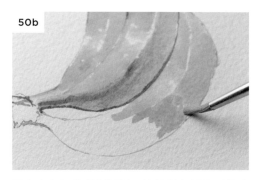

50b

若產生色調落差(筆觸),請記得立刻用反筆處理,同時記得在描繪同色相的過程中,不要隨意洗筆,以保持筆上的色彩順序。

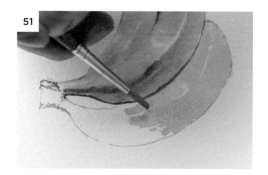

51

顏色斷層的地方用反筆銜接。

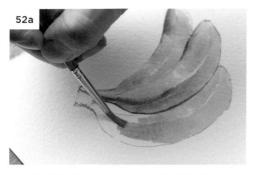

52a

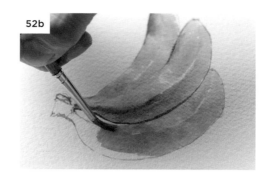

52b

顏色慢慢變得比較暗沉，這是香蕉開始要轉到暗面的階段。

跨越到另一個面的暗面色調。

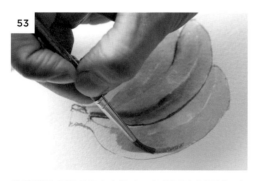

53

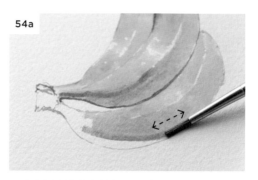

54a

接著開始處理香蕉由亮轉暗、色調最暗的區域。在顏料裡面加一點綠色來處理暗面。

明暗交界處若太清楚（左、右），要用反筆方式銜接，比較自然。

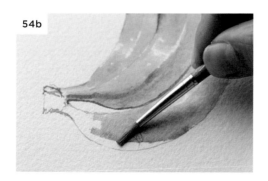

54b

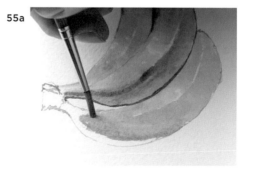

55a

反筆處理明暗（上、下）銜接。

靠近蕉柄的地方，同樣加進綠色顏料將色調調深，用反筆銜接明暗兩區的顏色。

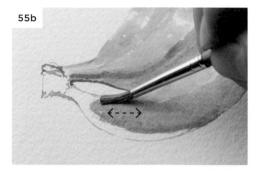

55b

左右銜接。

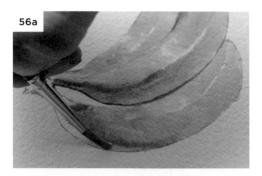

56a

香蕉底部反光部分，直接以黃色顏料來畫，讓反光表現出來。

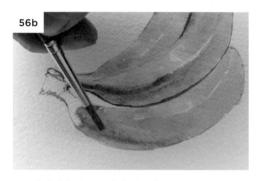

56b

以反筆來銜接底部反光與暗沉色。

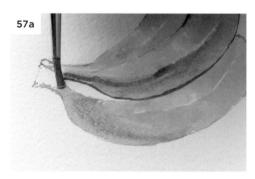

57a

接著把剩餘部分全部塗滿，上面也順接過去。

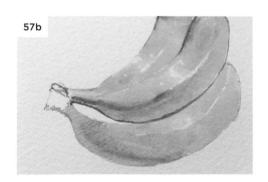

57b

大致著色完畢的狀態。

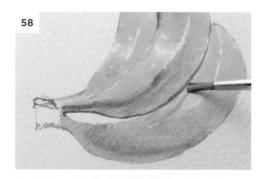

58

接著繼續處理和第二根香蕉的交界，還有底部的陰影。此時第三根和第二根交接的地方，顏料已經乾了，可以直接畫上影子。這個影子的色調帶一點點咖啡紅。

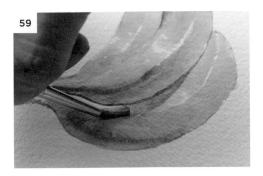

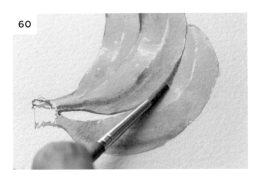

影子與暗面是沒有清楚界線的，所以用反筆方式直接與暗面銜接。

陰影比較明顯的地方，可以加些飽和的深色再強調一點，和亮面交接的地方可保有清楚界線，陰影內部筆觸銜接的效果一樣用反筆來處理。

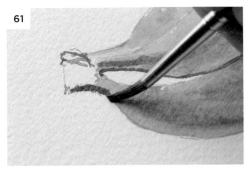

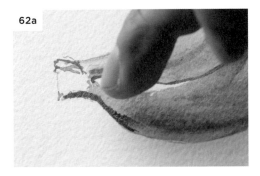

最後處理蒂頭和蕉柄。先處理蕉柄，用比較深的顏色描繪邊緣。

這條線很重，要讓它模糊掉產生漸層，可以在顏料未乾時用手輕點的方式抵掉，讓線條變得比較自然。

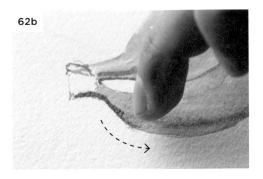

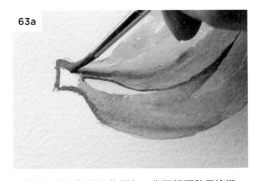

往暗面帶出漸層。

同樣利用這個比較深的顏色，先把蒂頭整個塗滿。

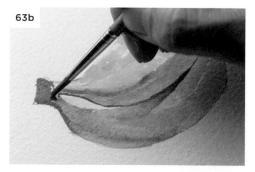

快速填滿顏色。

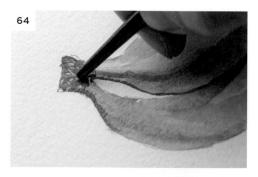

之後用沾水筆筆尾用力地隨意刮出線條。

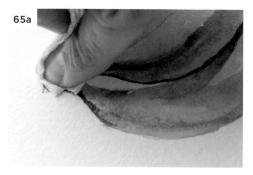

趁顏色還未乾，用吸水紙把顏色吸掉。

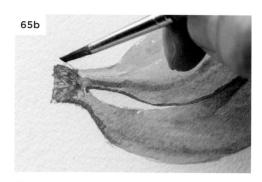

帶著肌理的乾燥效果出現了。

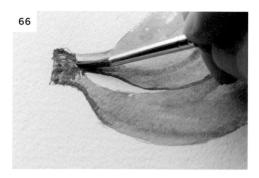

這個時候可以再用一些深的顏色製造效果，讓畫面更立體，例如輕刷蒂頭讓紋路更明顯。

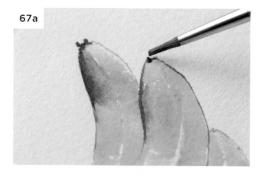

這個深色在香蕉的某些區域是需要的，例如香蕉尾，這邊顏色比較重，可以稍微壓一下，點些顏色上去。

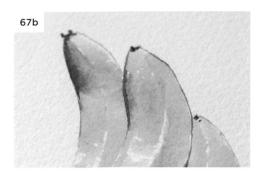

67b

蕉尾點色後的效果。

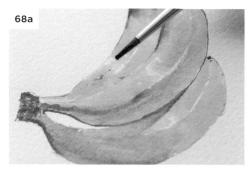

68a

香蕉身上通常會有一些斑點，可以把筆放平，輕輕拍點一下、用指頭抹一下，製造斑點效果。接下來要開始化妝，讓它看起來更像是「真的」香蕉。

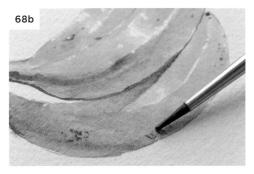

68b

盡量不要使用筆尖，因為筆尖「模仿」的效果大多不自然。

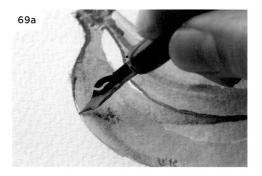

69a

用沾水筆以較深的顏色（偏咖啡紅或深褐色），在香蕉底部畫出清楚的邊線。

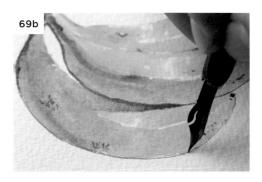

69b

可以反握沾水筆，以此方式描出細紋。

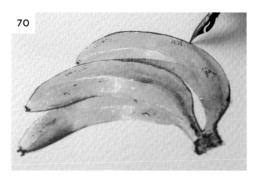

70

線條可以再重一點（沾水筆正握），讓香蕉更有實感。

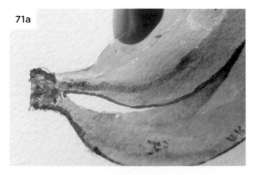

71a

畫完邊線之後，在蕉柄抹上一些綠色，過重也沒關係。

71b

用指腹抿掉一點，讓蕉皮帶點微微的綠色調，每一根蕉柄都可處理一次。

72a

蕉尾也用同樣的方法處理。

72b

讓蕉皮上帶點自然的綠。

73a

最後再用沾水筆強調一下輪廓線。

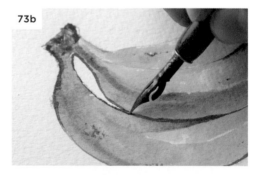

73b

描出適當的深色線條。

完成圖

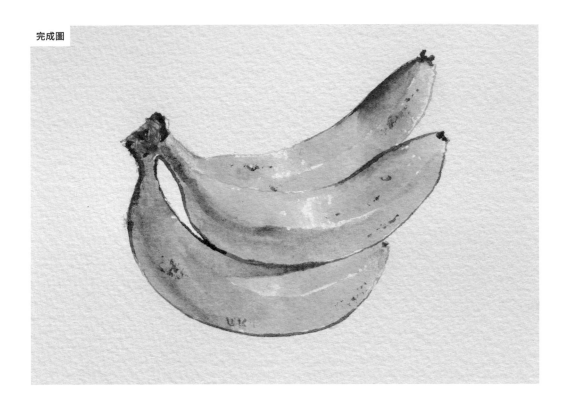

畫香蕉時，雖然主體是黃色，但在這個黃色的主旋律當中，充滿了各式各樣的色調。畫好香蕉最大的挑戰，就是調出各式各樣的黃，讓它們在畫面中呈現出明暗，進而表現出立體、質感、光線與重量。

調色時最常出現的問題是顏色濃的不濃，深的顏色不敢畫；淡的不淡，應該比較亮、比較清淡反光的地方不夠淺、不夠淡，這都是因為對反光的迷思而產生的問題。許多人以為「亮的，受光的色調就是淺色、稀釋過的顏色」其實不然，尤其是明亮的顏色受光後通常更加飽和。香蕉就是最好的例子，也是破除反光迷思、明亮色不飽和最好的練習。

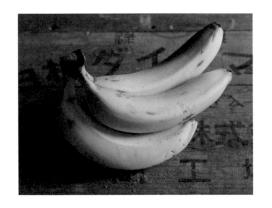

另外一個在這個示範中值得關注的是沾水筆的使用，畫面中許多精緻的細節都是靠它完成的，還不熟悉這項工具的朋友，趕快去買幾支回來玩玩吧！

2

粉色色群練習：風景

灰藍色的天空，蒼白的石牆和乾燥的地面，這個畫面是由各種色調的灰組成，是以粉色色群為主的練習。

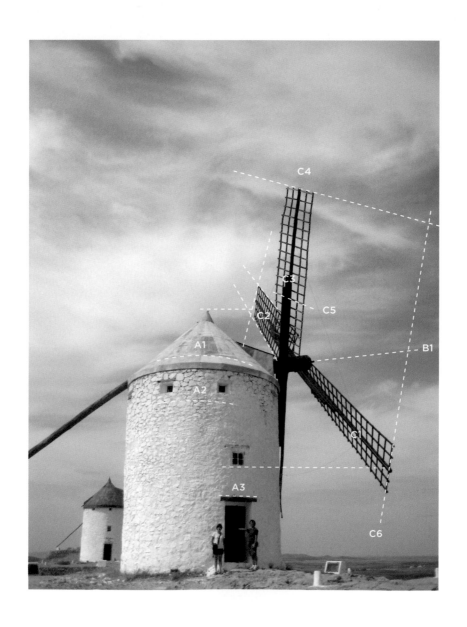

A　主題說明

【 技巧分析 】

- 重點是反筆在色彩銜接上的驚人操作，例如天空的表現。
- 建築體光影的表現：反筆與平塗。
- 地面的乾筆（枯草石礫）：乾刷。
- 描繪的先後順序安排。

【 色群分析 】

　　先從整體顏色來看，這個風景只有兩個色系，一個是背景的白雲和藍天，全部都是藍灰色系，藍色或是帶灰藍色的白雲，還有屋頂也是藍色。另外一個是建築體和地面，都屬於紅色系。這張圖要畫好，首先要做好兩個色系的區分，一個紅色一個藍色，而這剛好就是寒暖對比。

　　要畫好這幅畫，除了顏色的正確判讀之外，另外一個重點就是天空的處理，因為天空佔畫面絕大面積，畫好天空，整張圖成功的機會就達到一半了。

【 造形特徵分析 】

　　整體構圖需要注意的是建築物的圓形結構（A1）。屋簷的部分是一道往上彎的弧度，中間最高，兩邊最低。這種弧度的變化延伸到建築體本身，所以兩扇小窗戶的位置也是呈現弧形（A2），甚至門楣的弧度（A3）也是左高右低。如果畫成水平，就缺乏立體感。

　　風扇軸心（B1）仔細看其實是往右上角傾斜，而非水平。再來是扇葉的部分，下面的扇葉（C1），靠近繪者的區域比較寬，而離繪者比較遠的部分，上下的間距比較窄。對面的扇葉（C2）也是，靠近繪者的比較開，有點八字形的狀況，上面的風扇寬度變化就沒有那麼明顯。還有，扇葉（C3）上橫向的線條（C4）都不是平行線，最上面的斜線角度跟最下面的角度是不一樣的，下面（C5）比較斜，上面（C4）比較平，描繪時要注意這樣的變化。

　　另外，扇葉（C1）上的直線（C6）也不是垂直線而是傾斜線。這些看似垂直或是水平的線條，在扇葉的空間透視表現上，沒有任何一條線是垂直線，也沒有平行線。所以描繪此物件時，畫出平行或是水平線，大概就是畫錯了，這是很重要的細節。

外形描繪

先從建築物的屋頂開始描繪，不需要太明確的線條。

拉出斜邊，因為是受光面，同時也為了保有修改的可能，盡量使用輕淡的線條。

接著畫出屋簷的上下兩條弧線。

尾端的收尾處可以稍微下重筆。

接下來是建築物本體兩邊的線條。

畫完兩邊線條，也輕描一下地面枯草的線條。

4b

右側被風車的陰影遮蔽，因此地面線條可加重。

5

線稿畫到這裡就可以，不需要畫出所有物件所有細節，接下來用顏色來處理就可以。比如扇葉的部分，因為色調厚重，可留到天空完成後再畫。

6

上色前，先檢查建築體的線稿是否左右對稱。要檢查是不是左右對稱、正不正，通常將作品倒過來就可以看出。這種方式會打破平常習慣觀看的角度，通常一轉過來就會發現畫面是否對稱平衡。

7

倒過來就會發現，建築物兩側的邊線都是用右手畫的，所以兩條線都呈現右上向左下傾斜的角度。理論上，右手畫線就容易出現這個方向的歪斜，反之，左手畫線則容易出現反方向的歪斜，繪者不可不察。

8

將左邊的線條下半段略往內修。

9

調整後的線稿。

C 上色示範

建築物的顏色看起來是赭紅色，在調色盤上選取咖啡紅加一點綠或土黃色，依個人對紅色的需求，如果不夠，可以加一點點橘色，讓顏色變明亮一點。調好顏色後，加水稀釋。

以反筆的方式下筆，製造出明暗交接面漸層的效果。

用反筆以上下移動平刷的方式處理明暗交接處。

製造出左（明）右（暗）漸層。

處理區域由屋簷延伸到地面。

持續處理到漸層效果出現。

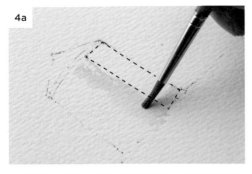

接著把筆立起來，將顏色往旁邊帶，將整個顏色平均塗滿右邊（虛線內）的暗面。

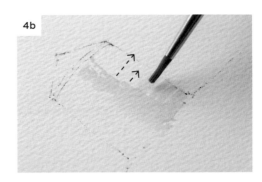

平塗方向。

這裡的暗面是指右邊背光的區域，因為是白色建築，所以暗面表現出來的並不是真正暗沉的色塊。

平塗完成之後，趁顏色未乾，用筆尾在上面搓點幾下，就會呈現類似石塊的質感。

全部暗面都要點到。

趁著紙上的顏色還沒乾，用指腹把暗面區域剩下的顏色往左邊刷過去。這些微量的顏色會在左邊的亮面製造出微妙的肌理。

7b

以手指平貼塗抹。

8a

如果效果還不夠，再把畫筆上剩下的顏色，以不完全平塗的方式製造出白色受光面斑駁的效果（注意分量）。

8b

上下不完全平塗處理（8a-8b視情況決定是否加入描繪步驟）。

9

處理完牆面，接下來用簽字筆描畫門框。

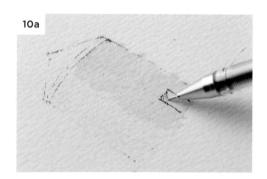

10a

繼續以簽字筆緩緩地畫出門內的陰影。

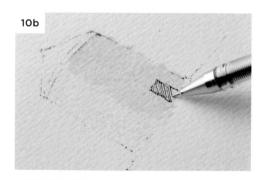

10b

以簽字筆平均畫線。

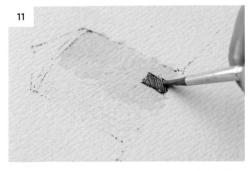

11

接著從調色盤上隨意找一點深色平塗，簽字筆的線條顏色會溶出來，整體顏色一定會變黑，但色調還是帶著一點透明感。

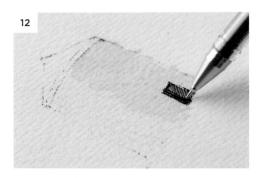

12

光線是從左邊過來，再用簽字筆垂直畫出幾筆線條，加強門框左邊的深度，如此就會出現漸層的陰影效果。

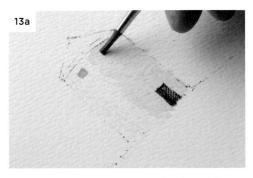

13a

再用調色盤裡較深濁的顏色，畫出上部兩扇窗。

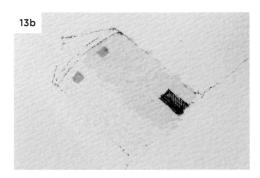

13b

先將窗的造形定位。

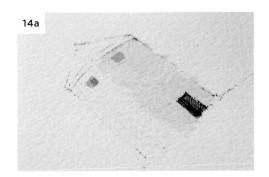

14a

等窗框顏色比較乾，裡面再加一點深的顏色。

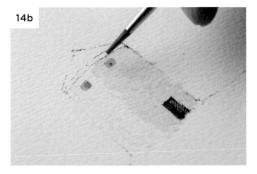

14b

用更深的色調加強窗框的暗面。

最後用簽字筆補點深色，墨色會自然遇水溶出，產生自然的層次。

房子畫完後，開始處理屋頂。右邊有個類似閣樓的突出物，先用簽字筆畫出外框。

屋頂的藍色以深藍色為主，可以加點咖啡色、一點點紫色調出灰藍色。調色過程中，還是以保留藍色調為重點。

顏色調好之後，先填滿屋頂右邊深色的區域。

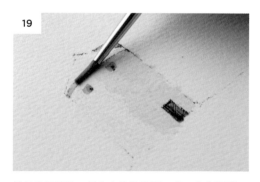

接著畫屋簷線，著色之後將筆壓下來，產生漸層。

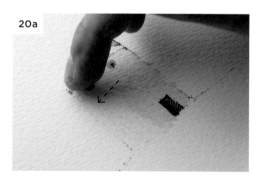

可以用手壓一下逆推，產生由淺到深的漸層效果。

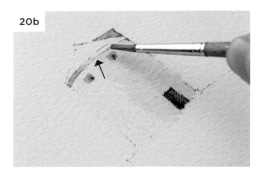

20b

箭頭處是刻意保留的亮面。

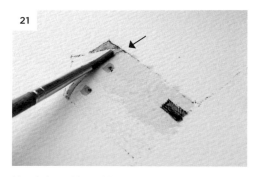

21

接下來畫另一邊，一樣上色之後用反筆畫出另一個漸層，並注意不要將中間的亮面蓋掉。

22

除了尖頂右側暗面的顏色較明顯之外，屋頂的平均色調沒這麼重，把筆上面的顏色在吸水紙上搓掉一點，用拍點、平塗的方式來為屋頂著色，製造出稍微不同的曖昧效果。到此，建築物本體差不多完成。

23

天空的處理，需要分量多一點的藍灰色。這個色調是由深藍色、深咖啡色加上紫紅色調出，之後再加水稀釋就成為稍微暗沉的灰藍色。

24a

從左上邊界開始，以平塗刷出天空暗色的部位。

24b

邊界以較乾、較清潔的筆柔化處理。

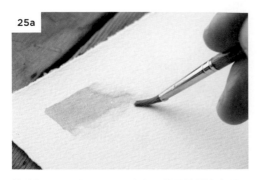

筆洗乾淨，沿著雲朵與天空交界的邊緣刷塗處理一下，趁顏色未乾，做出毛邊效果。

白雲與深色天空的邊界皆以此手法處理。

白雲其實不是全白的，以剛剛的灰藍再稀釋，畫出白雲帶有灰藍色調的陰暗面。

也可以沾取一些顏色補一下右邊的藍天，用手指帶一下、抹一下，做出自然的層次。

也可以直接以手指沾色上色。

右邊的天空和白雲銜接處，最好用反筆處理，這樣更容易做出比較自然的漸層。

28b

以筆腹製造漸層效果。

29a

往下處理藍天。

29b

繼續用反筆破碎的效果來處理天空與白雲銜接處，
也可以留下一道破碎、不完整的邊界。

30a

繼續畫完右邊的天空，再回頭處理左邊和雲層交界
這一塊。

30b

到下方白雲的邊界時，將筆下壓收回，留下自然形
態的輪廓。

31a

接著把筆洗乾淨，用乾淨但是水分不多的筆，以反筆
搓畫左邊藍天和白雲交界的地方，讓色彩自然融合。

31b

右側漸層的色調慢慢消失（左側）。

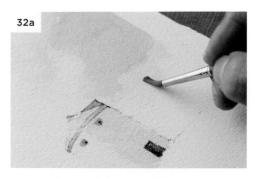

32a

接下來處理下方比較暗沉的雲彩，顏料加進一點咖啡色稀釋，一路往下平塗。上方雲朵和天空交界的地方如果上方色彩未乾透，則色彩可自然銜接，不用特別以反筆處理。

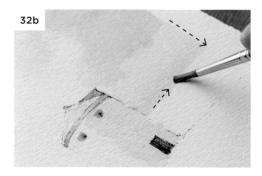

32b

無接縫完全平塗。

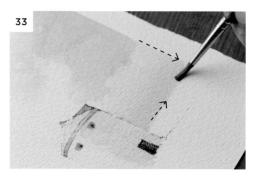

33

繼續往下平塗，帶點調色盤周圍較濁的顏色進來，表現出接近傍晚時，遠處逐漸變暗的天色。

34a

加點咖啡色畫到底。趁顏色還溼潤，用比較乾的筆調一點天藍色，一筆帶過，這抹藍會在再畫面中自然暈開。

34b

底色溼度剛好時，效果就恰到好處（不要亂修亂改）。

最後再用手帶一下，淡化這抹藍的色調。

快速、一次地處理。

繼續處理左邊的天空。用原來的灰藍色，以反筆連接白色的雲彩。

筆下壓，繼續塗刷。

畫到藍天和白雲交界的地方將筆壓下來，用反筆銜接。

靠近屋頂的天空沿著邊畫，輕輕帶過。

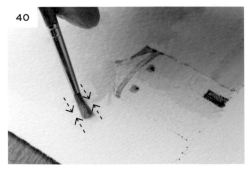

40

反筆處理白雲邊界。

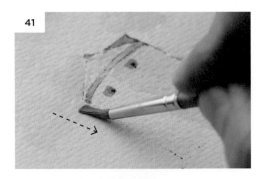

41

正筆往下畫,處理風車左邊天空。

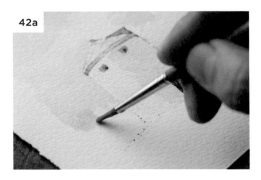

42a

靠近地面的地方,一樣帶點濁色(深咖啡與紅色調的灰)。

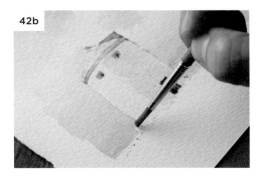

42b

愈接近地面,愈多帶一點咖啡色進來,表現黃昏的色調。

43a

同樣趁溼抹一點藍,如果不希望藍色暈開得太厲害,筆一定要比較乾。

43b

這一抹藍,是右側色調的延伸。

趁背後天空顏色還未完全乾透，加點深咖啡色，畫出遠方的地面。

堅建築物右邊繼續畫出遠景。

將筆下壓，畫出蒼茫的筆觸。

擴大範圍，畫出遠景效果。

風車下方前景部分，用深咖啡加上赭紅色，讓顏色乾一點點，不要太溼，把筆放平，輕輕點壓紙面，做出畫面上枯草的效果。

接著採用不完全平塗的筆法，偶爾將筆拉高，讓筆尖角度碰觸畫面，做出一些線條。

左右來回快速移動。

兩種筆法並行，完成前景。

最後加一點影子，暗示光線漸暗的效果。

影子向右側延伸消失。

最後，使用沾水筆描繪深色線條。

首先畫出建築物左邊的竿子。先用細筆勾勒出起點兩邊線條之間的寬度。

52b

確定向地面延伸的角度。

53a

調整紙張角度，一口氣畫下來。用力將沾水筆頭往下壓，讓裂口與線條同寬。

53b

一筆到底，墨水分量一定要充足。

54a

接著畫右邊的風扇。先用深咖啡色水彩畫出主軸。

54b

再用沾水筆畫出尖端。

55a

用水彩筆沾取顏料，畫出上面風扇軸。觀察照片，平行對照，風扇軸高度大約在建築物尖頂上面一點點的位置，示範畫得略高了一點。

55b

以對角線向下延伸，注意結構的空間透視表現（參見P162圖示）。

56a

著用沾水筆畫出副軸。

56b

注意角度的一致性。

57

因為都是天然木頭，不用畫得太筆直，稍微彎彎的比較有趣。

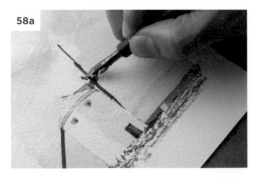

58a

接著畫左邊風扇的主軸與副軸。其實照片上的交接處是糊成一團，但是畫時可以適度留白，會比較清楚表現出結構。

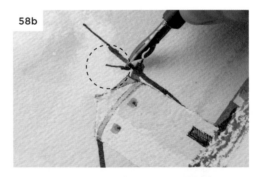

58b

副軸與主軸的結構，在透視效果下大幅縮短。

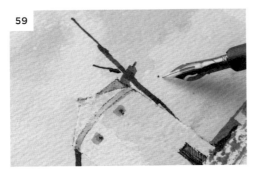

59

用沾水筆點出右邊葉片主軸的終點。

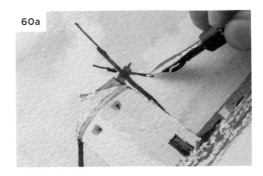

60a

再用沾水筆連接。

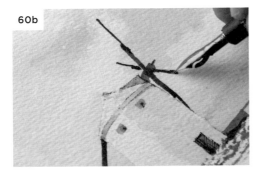

60b

端點稍微放大。

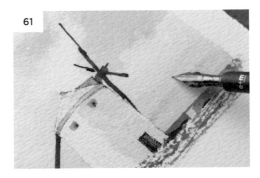

61

接著用沾水筆點出風扇副軸的終點。

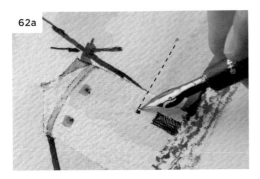

62a

同時完成建築體上的小窗戶。這是中間有個十字格
架的窗戶，所以畫四個小方塊就完成了。

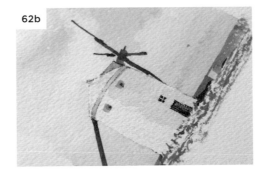

62b

大致上接近完成。

63

接下來用沾水筆一筆完成副軸，風扇的基本結構就畫好了。

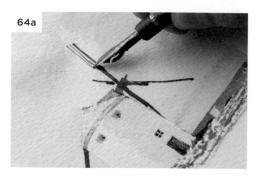

64a

用沾水筆畫風扇的支架。先畫左邊，注意結構的空間透視。

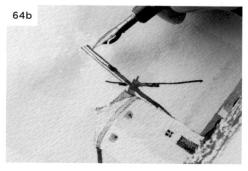

64b

留意筆尖寬度變化。

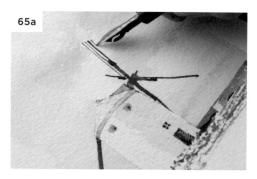

65a

再來畫右邊的支架，頂端位置要一根比一根低。

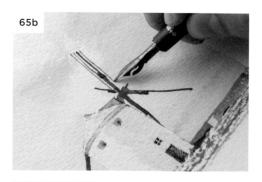

65b

運筆務求穩定順暢。

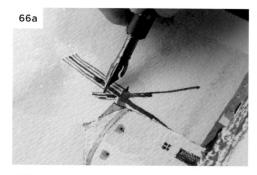

66a

接著畫左邊上半部扇葉的支架。

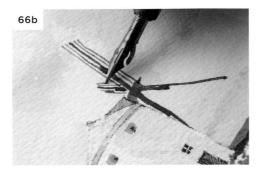

66b

注意空間透視效果。

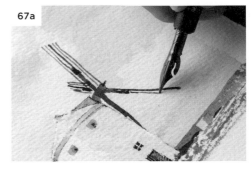

67a

再來，畫下半部扇葉左邊的支架。可以調點別的顏色加進來，製造一點色調變化。結構上來看，上半部要畫得比較窄，下半部要畫得比較寬。

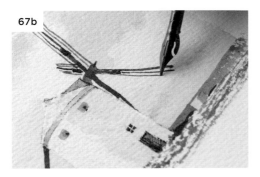

67b

線與線之間的距離，愈往下愈寬。

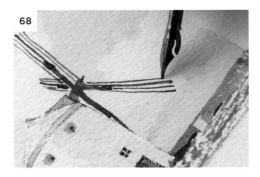

68

右邊的支架也是上窄下寬。

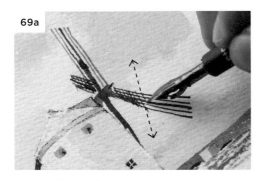

69a

接下來畫橫向支架，往左下略略傾斜。

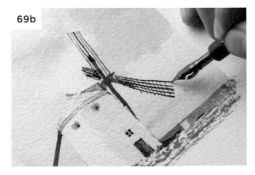

69b

若一切順利，支架會在扇葉尾端與四根木條切齊。

70a

最後完成右上的支架，往右下略略傾斜。

70b

畫完最後的支架，完成。

　　屋簷線中間的亮面效果是刻意製造出來的，原始照片上沒有，這樣畫比較容易呈現出立體感與亮暗對比的效果。照片上的人物，也為了突顯景物刻意隱去。

　　這件小品的練習，幾乎綜合運用了所有本書所提到的觀點和技法，尤其是粉色色群概念的實踐，是一個值得深入練習的題材。因此，要特別注意調色時濃度的狀態。

　　另一個要特別提醒的是整體透視性結構的問題，這在 P163 有詳盡的解說，也是我們在本書中唯一一個涉及透視與結構的解說，學習者可以多加複習與理解。

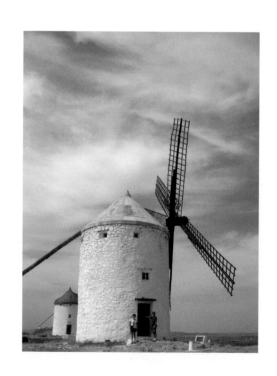

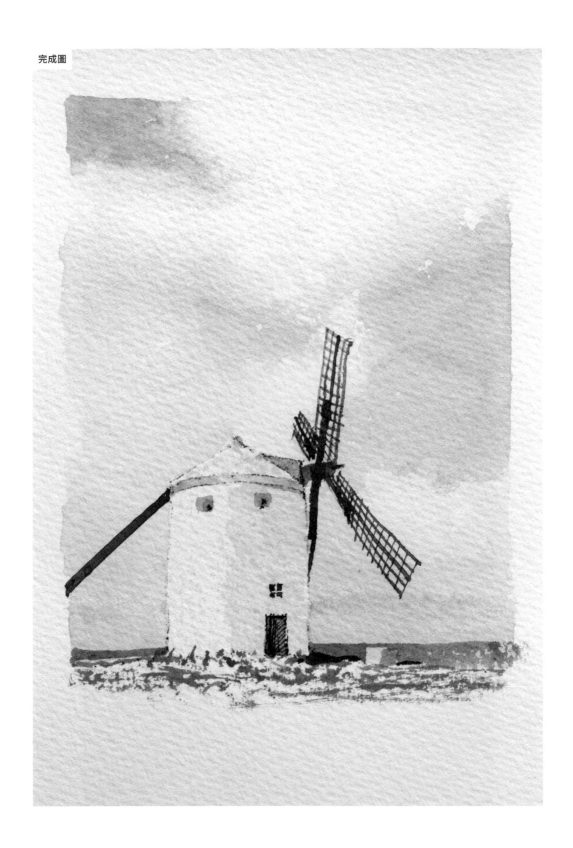

3

綜合色群練習：花卉

這是綜合兩種色群而且總體技術較高的練習，但是在示範中，學習者會發現所使用的筆法與調色技巧全都是書中提過的，是一個總結的練習。

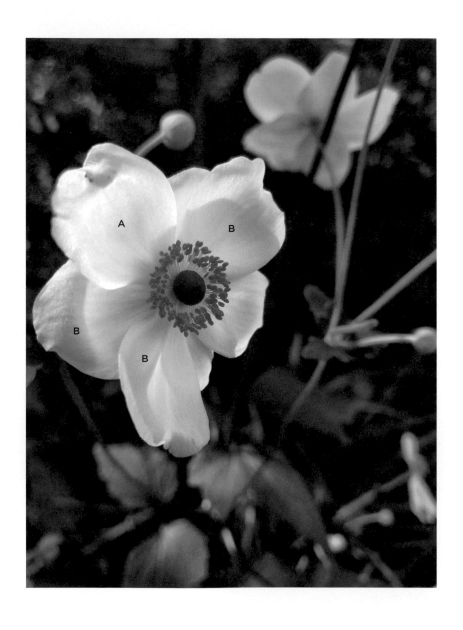

【 技巧分析 】

- 以沾水筆做局部構圖。
- 大部分以水彩筆直接完成，以確保作畫時直接表達的純粹性。
- 綠色的調色是重點。
- 飽和色色群與粉色色群的明確對比是畫面張力的來源。

【 色群分析 】

這幅畫有兩個重點，一個是前面這朵比較大的花，另一個是後面背景的對比。前者屬於粉色色群而後者大部分為飽和色色群。前面這朵花，本身擁有兩種色調，逆光的部分（A）其實透著一點黃色光，而花瓣陰影的部分（B）帶一點藍灰色的光。這兩種色調的表現在花朵本身的描繪上很重要，如果無法好好掌握粉色的表現，又要在花朵上塗顏色，很有可能塗成厚重的灰色或其他雜亂的顏色。所以在花朵的表現上，只能盡量簡單、扼要，但層次要清楚，這是在畫花時最重要的事。另外要提醒，如果要把花畫好，絕對不能用太多水，那會在畫影子層次時影響色彩銜接與色塊造形的表現。

花處理完之後，接下來就是後面的背景。最簡單的方式是把背景全部都塗上深綠色，一次塗完。這樣花就會像剪紙貼上去般，至少對比會非常清楚，但卻會缺少層次。

處理背景的重點是，後面的顏色無論如何要畫得比前面暗沉。因為背景有層次和變化，後面有非常多層層疊疊的葉子，每片葉子有不同顏色，色調有暗有亮，不能為了表現這些色調或是葉子的形狀，犧牲前面這朵花，那是畫面中最重要、需突顯的位置和效果。所以不管是後面的色塊或是形狀，還是對比的處理，都需要以即時銜接（水分未乾的狀態）來完成，這樣，物體與物體間的輪廓多少會保持在模糊的狀態。一旦可以保持背景模糊，就可以將花襯托出來。所以在技術上，為了能夠描繪背景花草的造形，同時創造出輪廓模糊的效果，我們需要使用兩支筆同時作畫。第一支筆的顏色未乾時，另一支就接著畫，如此交疊上去，在色彩銜接上就比較自然。如此一來，背景中的形象不管如何描繪，都不至於清楚。處理背景還有另一個重點是處理畫面中的留白（如細枝或白花），保留的形象若過於清楚，就必須經過第二次處理，再上色或是將邊線模糊。

【 造形特徵分析 】

自然有機的造形不具有幾何結構，因此在描繪造形時需要注意弧度、線條流暢性與彈性的表現。複雜性是另外一個特徵，如何詮釋得不失於單調、簡化，是很重要的功課。

沾水筆沾取綠色顏料。

以沾水筆的反面描繪。沾水筆頭的反面可以畫出極細的線條。

先將中間這朵白花的輪廓輕巧地勾勒出來。

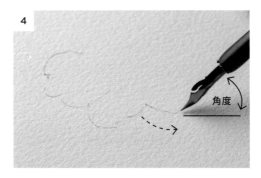

注意執筆角度，不同的接觸角度可以畫出不同調性的線條。

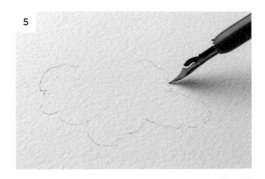

同時注意運筆的流暢性，這會直接影響線條能不能有順暢的表現。

轉折處可適時停頓。

1a

這朵花只有幾個最亮的地方是白色，花瓣其實是很淺的黃色，所以先上非常淺薄的黃色當作基本色。

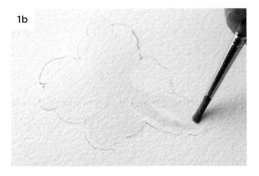

1b

暗面的深色其實也是漂亮的黃，只是這時的明暗由濃淡來表現（參考 P122 三個球形立體的第一個球體上色概念）。

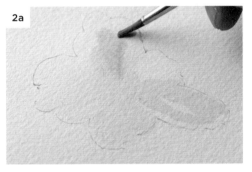

2a

畫完花瓣的亮面，就可以把陰影的部分畫出來。挑選調色盤上偏綠的灰再加一點紫，調出顏色之後，趁著畫紙還是溼的時候上色。

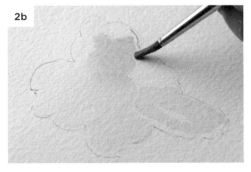

2b

分量千萬要拿捏得宜，太多會產生水漬，太少會留下筆觸。

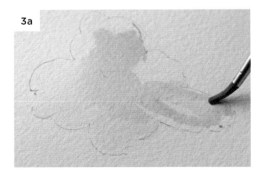

3a

這些區域還是溼的，所以上色之後顏色會稍微暈開，顏色和線條不會那麼清楚。

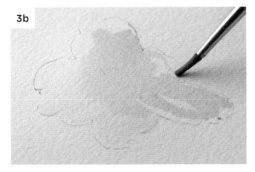

3b

再在暗面透光處補上淺色。此時影響上色速度與銜接效果的是調色能力，能力不足，會拖累接下來所有動作。

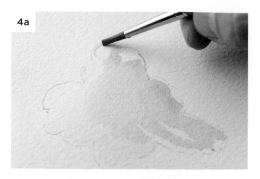

4a

部分區域的花瓣可以留下顏色稍微重、比較清楚一點的陰影。

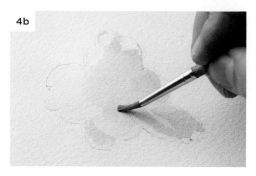

4b

為了表現花瓣平滑的效果，盡量利用底色未乾時做筆觸銜接。

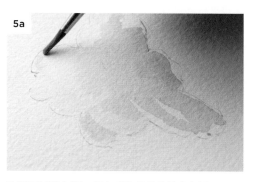

5a

這邊再補點色調，便完成整朵花的基本色調。

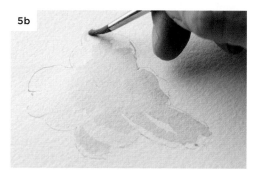

5b

這片花瓣以同樣的方式處理。

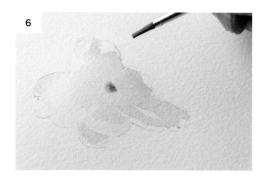

6

利用花心部位水分未乾的時候，點上綠色底色。

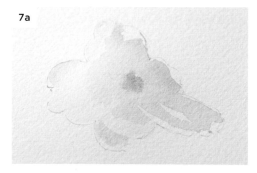

7a

顏色在潮溼的紙張上會自然暈開，形成自然的漸層效果。

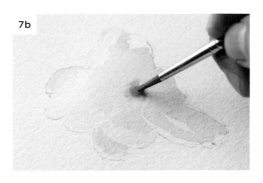

7b

剛剛顏色比較溼，現在把綠色調得比較濃，再點一次，這樣顏色會有點層次。

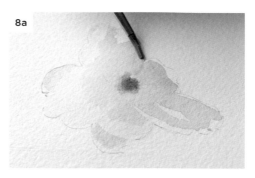

8a

再來，用剛剛描繪花瓣的那個灰來處理細節，把花瓣暗面的層次展現出來。

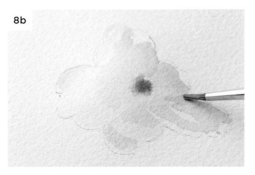

8b

暗面透光處帶點黃色調，補上。

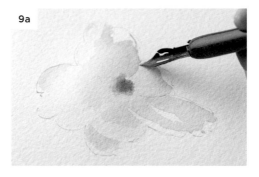

9a

畫完花瓣之後，可以用沾水筆以刮的方式強調線條，表現出花瓣的形狀。對於這種白色、淺色的物件來說，這樣處理，線條看起來較自然不突兀。

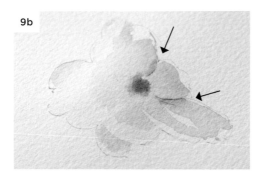

9b

溼底時刮出的線條效果。

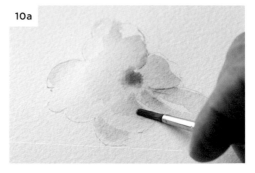

10a

稍微補一點細微的顏色，例如下面這塊比較偏藍，稍微補一點點顏色進去，可以比較清楚表現出花瓣的豐富色調變化。

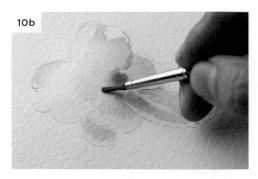

10b

最後補上花瓣暗面中的綠色調。

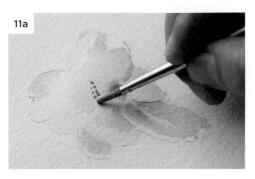

11a

處理完花瓣，用筆尖沾點黃色，以輕點的方式把花蕊點上。

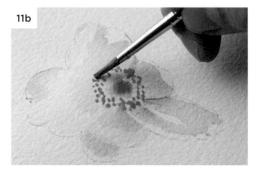

11b

注意色彩濃度要夠。到此，花朵本身的明暗處理完成，接著要表現背景。

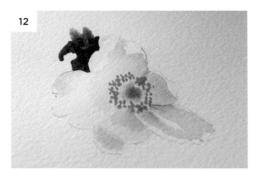

12

濃淡對於背景表現很重要，色彩濃度與分量夠的話，才能把花朵的白襯托出來。先準備兩種色調的綠色，一種是深色暗沉的，一種是明亮的，濃度都要夠，分量也要足。兩支筆各取一種綠色，交替上色。

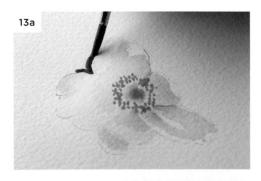

13a

先用土黃加上深藍色，這個顏色比較濁，綠色性格比較不那麼清楚，所以再補上比較誇張的綠色，調出來的綠色也帶點亮，再加上一點深藍色，當作主要的深色背景色。先沿著花瓣邊緣畫上背景的深綠色，同時將花的造形凸顯出來。

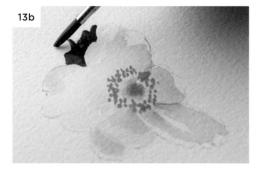

13b

馬上可以看出對比效果。

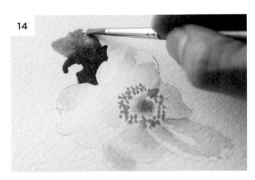

之後加上比較淺而明亮的綠色（土黃加上淺藍色）。

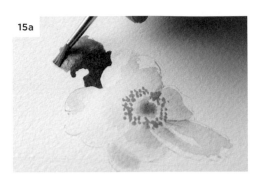

用反筆銜接，呈現兩種色調。到此先放下，稍後再處理。

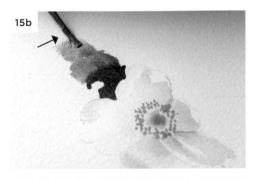

向上延伸背景色，至邊界位置以壓筆方式製造漸層效果後收筆。

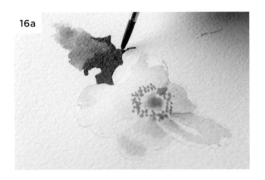

接著向右描出後方花朵的輪廓。

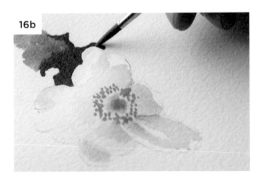

兩朵花之間的空隙很小，請細心描繪。

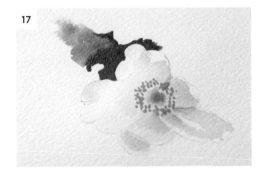

把白色花朵襯托出來。同時預留後面另一朵花的輪廓空間。

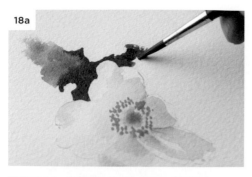

18a

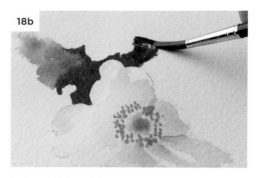

18b

從頭到尾用一個綠色好嗎？其實不好，過於呆板。可以
在中間藏一點顏色，譬如加一點紫色或紅色進來，在深
色中加一個非常奇怪的顏色，其實不容易被看出來。

加上一小塊奇異的顏色後，可以再回到原來的綠。
暗沉色塊中最適合偷放一些其他的色彩增加層次。

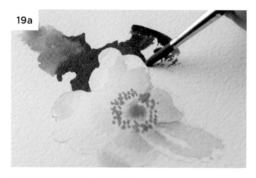

19a

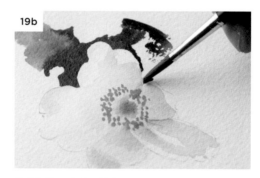

19b

繼續深綠色勾邊、描繪背景。

注意細節，尤其是轉角處。

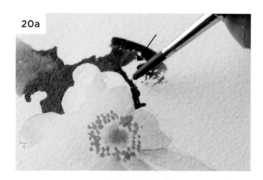

20a

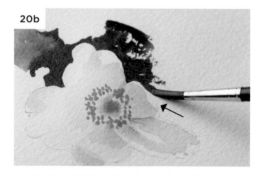

20b

用深綠和咖啡色調出暗沉的墨綠色，以此顏色乾
刷，留下一些飛白，之後再平塗就可做出有層次的
暗面（參考P86筆法：乾刷加平塗），待會再回來
處理。

繼續描繪花朵邊緣，此區需要保留花瓣邊緣的白色
光影。

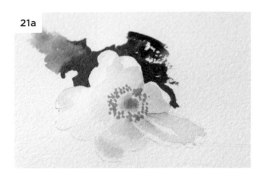

21a

繼續描出花瓣右邊背景的綠色，花瓣旁邊留白的效果明確。

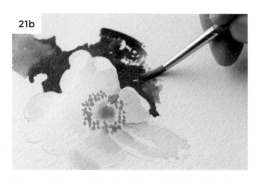

21b

穿插一些明亮色調，不要讓背景全部都是一個顏色。一邊描邊，一邊參考照片加入不同的色調。

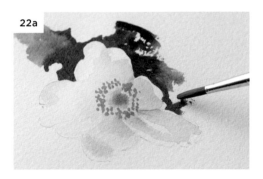

22a

花朵邊緣都是深綠色。

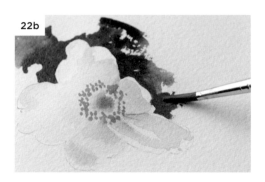

22b

擴大深色面積。

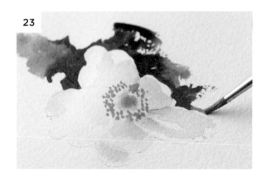

23

背景中受陽光照射的葉子，呈現出明亮的黃綠色。

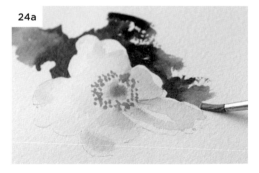

24a

以這個黃綠色填滿受光葉面的同時，也初步完成了右側可以襯托白色花朵的輪廓。

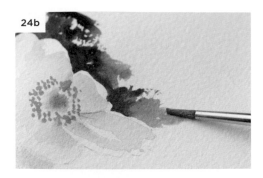

24b

壓筆做出漸層後暫時收筆。

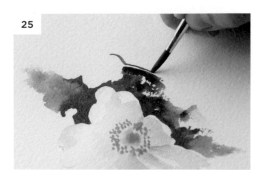

25

現在處理背後這一朵花和其餘的背景。將枝條做留白處理。

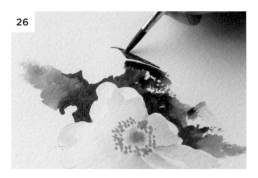

26

填滿兩根細枝之間的空間。

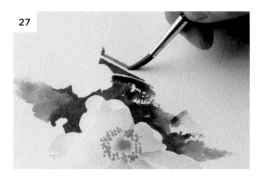

27

畫出（留白）右邊的細枝。

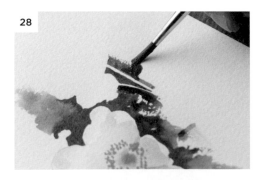

28

用留在調色盤上帶紫的綠色，延續剛剛的色調。

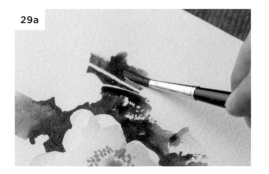

29a

把筆下壓，往右乾刷。

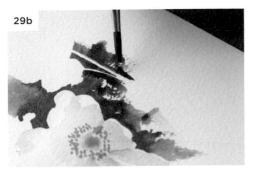

乾壓的留白可在之後另外平塗覆蓋。

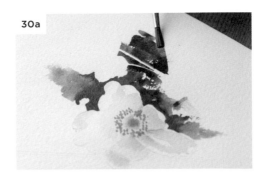

色塊下緣塗刷到另一根細枝處停止。

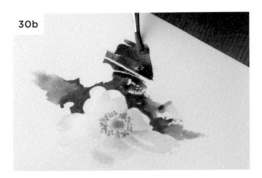

填滿上方背景。

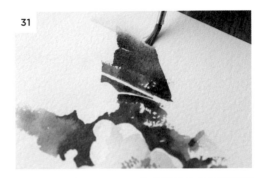

邊緣收尾的部分，用另一支帶微量水分的筆模糊邊緣。

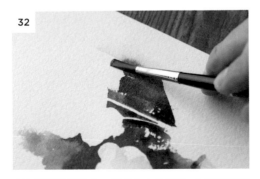

調出濃稠的深綠色，畫出上方的綠葉，同時用筆腹把上下兩個顏色接起來，避免出現明顯接痕。

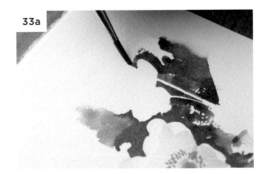

然後把筆轉過來，描出花瓣的輪廓。

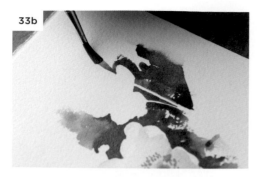

開始將後方的物件（花苞或葉）做粗略的留白處理。

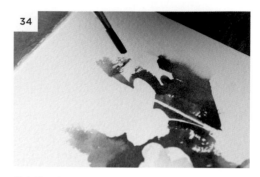

往右帶，乾刷，筆觸粗獷外放。

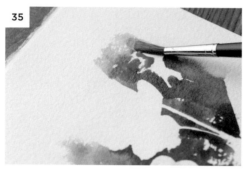

加比較淺的藍色進來，藍色並不牴觸整體色調。用反筆加乾刷的方式描繪，讓邊緣帶有層次感。

接下來用沾有淺綠色的筆畫出（留白）枝條。

穩定的運筆，並仔細保留白色細節。

繼續填滿背景，收尾的時候輕壓一下做出漸層，將這個淺綠色帶一點到右邊，讓兩邊背景有點關聯。

38a

繼續往左邊延伸，畫出花瓣邊緣。

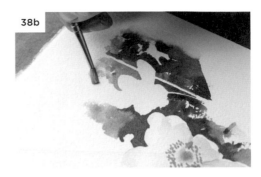

38b

以乾刷帶出背景，可以壓筆做粗放的處理。

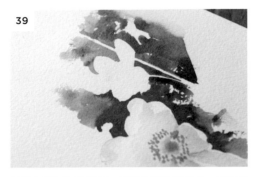

39

趁顏色還溼溼的時候，帶點右邊的淺藍色，讓顏色
自然暈開，使兩邊色彩互相關聯。

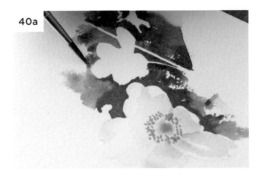

40a

兩支筆交錯使用，描出花瓣邊緣和背景中錯落的不同
綠色。

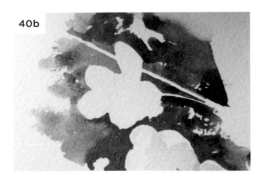

40b

色調暈染的效果。

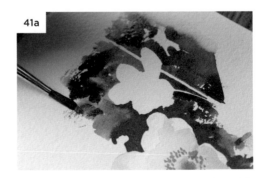

41a

這裡可以交錯運用反筆和乾刷筆法，以及先後錯落
加進不同顏色。因為是草叢，筆觸活潑點可以多點
變化，展現植物自然生長的狀態。

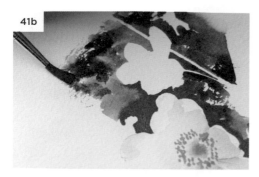

以水彩筆下壓的方式收邊。

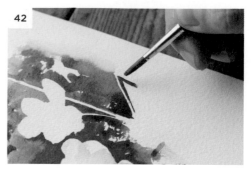

接下來回頭處理右下邊緣的部分。先用水彩畫出
（留白）延伸的枝條。

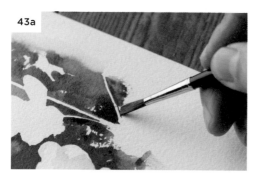

邊緣用反筆和乾刷方式，呈現破碎的效果。

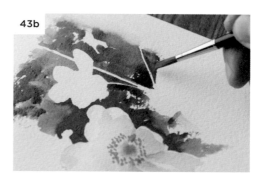

開始為下方的花苞預留空間。

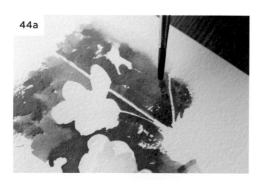

枝條上下的顏色不太一樣，可以帶一點下方的顏色
上來。

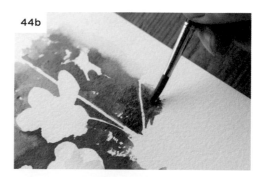

或是把上面的顏色帶一點下來，把兩塊色調連接
起來。

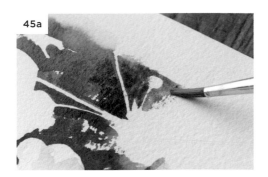

開始描繪（留白）下方的花苞，邊緣以乾刷方式處理。

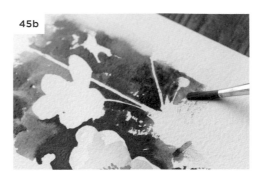

以乾刷模擬後方雜草的形象與肌理。

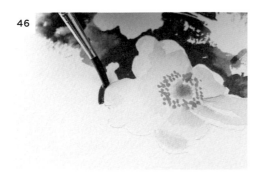

繼續回到左上角。描出花朵邊緣的輪廓和另一個花苞。這些在落筆之前都要先構思，以預留花苞的空間。

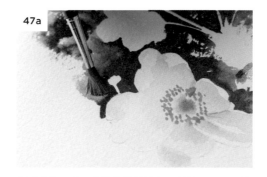

花瓣邊緣和背景草叢銜接的地方，將筆下壓以反筆處理，如此相連的色彩就容易銜接。

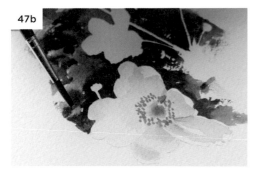

銜接後開始整理色調變化。

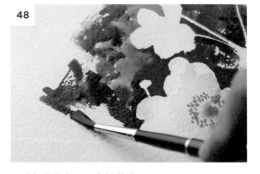

繼續加進帶有不同色調的綠色系。

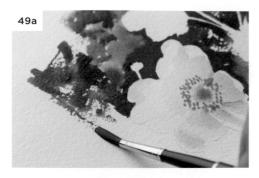

49a

以乾刷、拖拉和反筆方式處理剩下的草叢和邊緣。

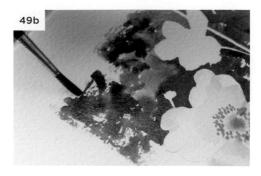

49b

以粗放（即興）的筆觸模仿草葉的自然形態。

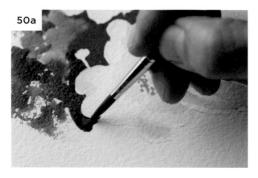

50a

深綠色中加點藍，繼續描繪花瓣邊緣。

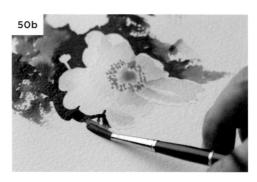

50b

向下延伸邊緣，再將筆腹放平，往外塗刷製造不同筆觸。

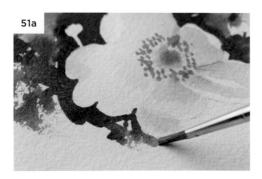

51a

換支筆換個顏色，立刻接上帶黃色的綠。

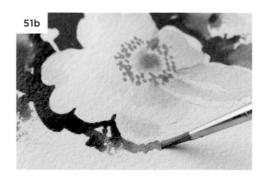

51b

繼續描繪花瓣邊緣。

52a

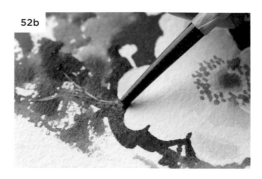

52b

畫的同時，可以用水彩筆尾端刮出線條，做一點效果。前提是色彩仍是溼潤的 。

要用力才刮得出效果。

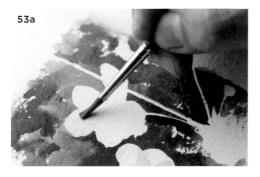

53a

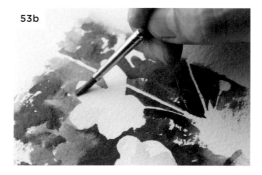

53b

稍微沾一點點顏色，為後面那朵花上色。上色的同時必須處理輪廓。

邊上色邊將輪廓柔化。

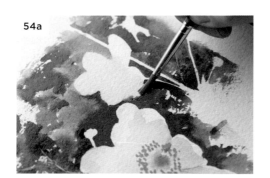

54a

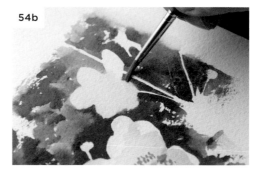

54b

把旁邊背景的顏色也帶一點進來。

整個動作要一氣呵成。

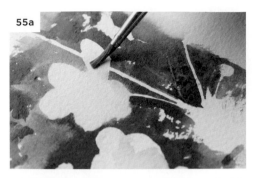

55a

把輪廓模糊化，讓這朵花可以退到後面去，這點很重要。

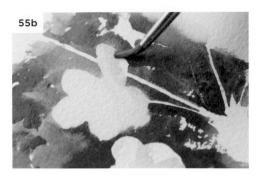

55b

一氣呵成可避免產生不必要的筆觸。

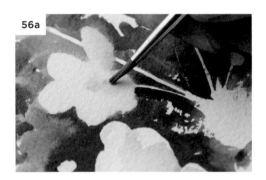

56a

沾少許顏色點上花心。

56b

把枝條顏色填上去。

57

再為旁邊的枝條和花苞上色。

58

接著挑一些顏色來覆蓋留白的地方，這些留白會變成有色調的形狀，不至於蒼白甚至雜亂。填滿之後的白色形象自然會產生遠近明暗的效果。

59a

這些留白都是即興、不可複製的,而且每次都會出現不一樣的效果,大家請多嘗試。

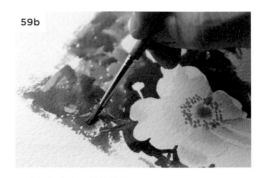

59b

繼續在留白處覆蓋其他的色調。

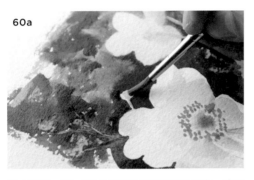

60a

基本原則一樣,就是先刻意或是隨意的留白。造形自然的感覺很重要,不能刻意做作。隨後覆蓋的色彩可以賦予型態更鮮明的意義。

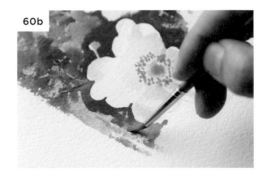

60b

填滿背景受光處明亮的色調。

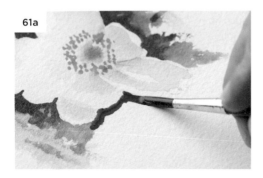

61a

接著畫下半部。用剛剛帶藍色的深綠色顏料描繪花朵外側的輪廓。

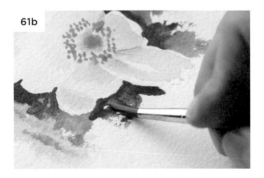

61b

接著橫刷做出留白效果。

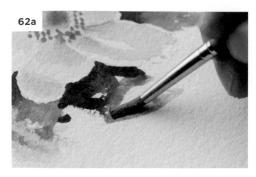
62a

用另一枝筆畫出葉形。

62b

立即再用藍色的筆補上葉片下緣，畫出完整葉形。

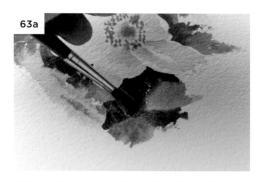
63a

相對位置再畫上另一片葉，用藍色筆反筆銜接上方色彩。因為是馬上銜接的，所以有點暈開來，這樣會呈現不錯的效果，也可保有隱約的形狀。可以大膽一點嘗試。

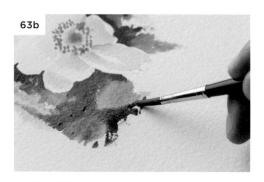
63b

接著葉片下緣向右推進。

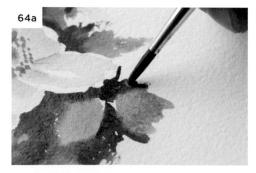
64a

繼續描繪花瓣輪廓的同時，用另一支筆加上葉子的明亮綠色。

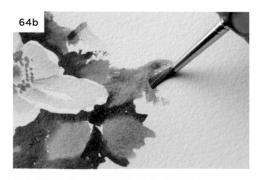
64b

如此雙色輪替，畫出畫面下方的葉片群。

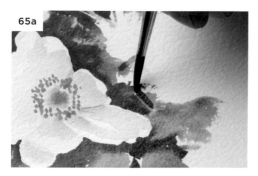

65a

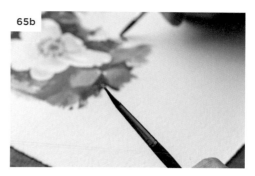

65b

現在可以理解為何這是綜合色群練習，主要是因為畫裡的顏色濃淡交替出現。這很重要，因為可以把整個畫面效果、各自分量都表現出來。

另外，兩支筆交替上色，是為了縮短時間差，造成色塊輪廓模糊的效果。這是書中不曾介紹的技法。

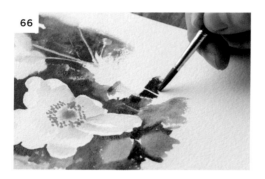

66

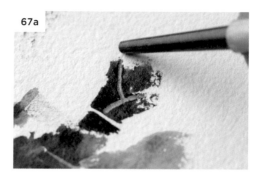

67a

右下角暗處仍然要保留部分細節。

在暗處用水彩筆尾端刮出植物造形的白線。

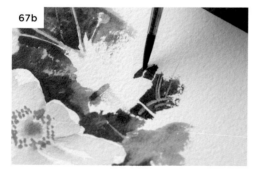

67b

68a

右側以深藍色處理留白。

這個手法算是高難度動作，那是一種先將陰影畫出，畫虛而非實的做法。

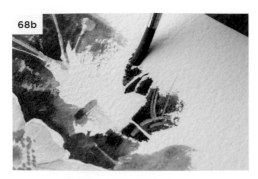

收筆時可將筆下壓。

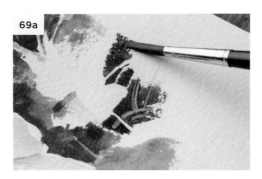

再以正筆填色。

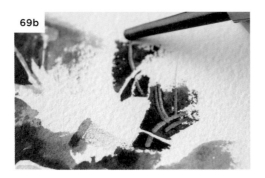

顏色比較濃，刮出的效果就比較強。

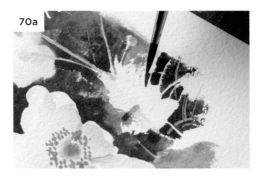

繼續大致參考照片，畫出上方陰暗處。將暗處形狀畫出，把後方的細枝留白。

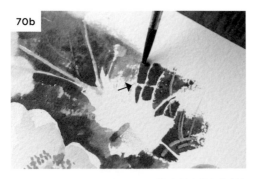

此處需要細心處理，若有能力可以留出橫向的細枝（箭頭處）最好。

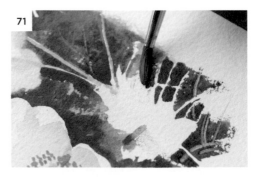

陰影部分畫完，就可以看到留白處的實體，呈現枝葉交錯的草叢。

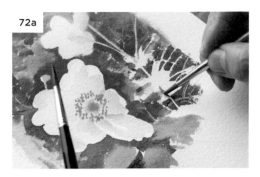

72a

跟上半部一樣，把留白補上。

72b

補色的工作一樣以乾淨俐落為佳。

73a

交錯畫上不同綠色。

73b

重疊出不同的造形。

74

上色動作乾淨俐落，原來留白的形狀就不會不見，而只是增添了色彩。

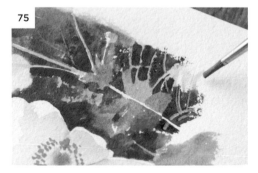

75

也可以不全部填滿，輕輕帶過幾筆，留下些微的白色。

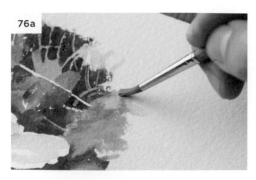

76a

最後，處理剩下留白的部分。

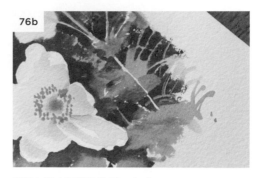

76b

稍微勾勒出草葉的造形，完成。

　　描繪背景時，需要做好兩件事，一件是充分用兩支筆處理各式各樣形象或色彩銜接，另一件就是留白之後做的二次處理，使邊界模糊。如果可以處理好這兩個重點，就可以畫出層次豐富的背景，避免處理成單一的深綠色，過於死板與無聊。同時也可以製造出細緻的細節，畫出收放自如的水彩作品。

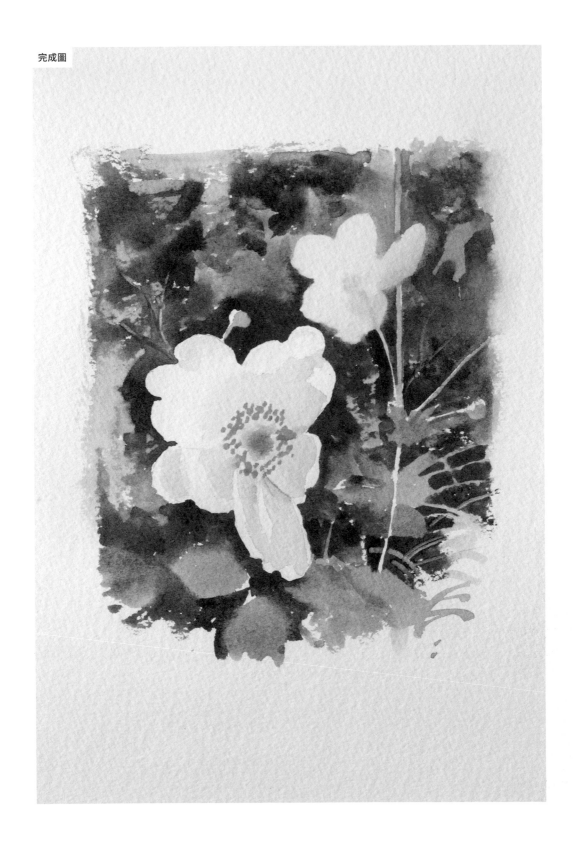

創作與學習的獨立態度

學習的終極目標就是能夠脫離教學者的直接介入，在創作中達到自我獨立。各位可能會問什麼時候才能開始嘗試獨立創作呢？答案就是現在！

對於這個回答，請讓我們這樣來理解，獨立創作與凡事依賴教學者的指示去畫畫，其實都是一種態度的選擇。這兩種態度看似相互衝突，甚或有著先後順序的關係，但事實上它們是互補共存互為表裡的。就好比獨立的創作者同樣會保持繼續學習的態度，這個學習的狀態在他的創作道路上，將在觀念與技巧上提供更為完備的支撐；而所謂的學習者，在一定的比重之下同樣也會有獨立創作（操作）的權力與需求，或至少要一直保有一定程度上獨立的態度與精神。而我要強調的重點就在於學習之初那個獨立態度的確立，而這種態度的確立根基於好的創作與好的學習習慣的養成。

在深入這個話題之前，先讓我移開焦點，談談我在多年教學經驗中觀察到的一個普遍現象，而這個現象可以幫助我們更清楚地瞭解我們在所謂的學習中，真正的狀態。學生通常習慣在老師做過示範之後才會嬰兒學步般地跟著畫，而大部分看過老師示範再動手畫的學生，表現至少都差強人意。但如果我把先示範再模仿的順序顛倒，那結果就會非常不一樣。一般來說，若是讓學生先不看老師示範就直接操作，整個練習會非常容易陷入混亂與漫無章法的困境，但若此時老師再介入做一次完整示範，請學生重新畫一次，所得到的結果通常會是立即性的改善。我們面對這樣的「神奇」事件，其實必須要去思考的是導致這個變化的原因為何？

表面上看來是老師的示範改變了一切，但是如果反過來思考，學生的表現似乎也沒那麼差，因為他幾乎立刻就可以跟上老師的腳步，做出立即有效的調整來完成效果不錯的作品。技術上來說，通常學生在經過老師指導之後的表現大多是令人印象深刻的，但這同時也無情地暴露出學生無法獨力完成所有繪畫所需工作的狀態，尤其是作畫前期的構思與規畫，因為學習者習慣依靠教學者先幫他做好這部分的工作，並且透過示範將這些指令輸入

到學習者（或是拷貝者）的腦子裡，而描繪成果的立刻改善通常跟理解與觀看方式是否改變的關係要多一點，跟技術上是否突破的關係要少一點。老師的示範都是在傳遞他對於主題在視覺上的理解與美學上的實踐，這裡面包含了他觀看的方式及取捨的決定，並且以他認為可行的（或是習慣的）技巧為畫面開始與總結，這才是學生應該學習的重點。

　　但事實上我們會非常習慣以純粹技巧學習的角度來看待教學者的示範，而學習當中我們也非常習慣被灌輸先學習技巧之後再揣摩如何創作的這種技巧與創作分割的學習規畫。然而這樣的態度往往讓我們在學習的一開始就忽略了創作自主性的存在。如前所述，與其說學生在學習時所面臨的是技術的問題，我比較傾向強調是否能在學習的開始便能夠保持獨立判斷的態度。

　　我們其實應該要認知，即使是畫一條線，我們都在這件事情上表現了滿滿的看法、個性，甚至是偏見。原因很簡單，一個畫者如何看待一個線條，就會依照其看法，審度自己的技術能力，來調整好適當的狀態，去畫出這個線條。一切都跟他對於對象物的觀點以及結論有關係，繪畫只是呈現他的觀點的最後一個階段，而不是純粹技巧的展現。而這也正可以解釋為什麼即便是看完了老師的示範的你，即使用盡心力仍然不會畫得跟老師完全一樣，技術當然是一個問題，但是那個內在的自我是另一個不能忽略的事實，而它在學習的一開始就存在，只是大部分的初學者都忽略了。

　　在這樣的認知下，當我們一腳踏入學習時，就必須有意識地建立起自己的觀察企圖，同時學習將觀點與所學的技巧結合到畫面上，因為我實在看不出有任何理由可以支持我們在不斷精進技巧的同時，卻由於一向對於老師的依賴，而任由自己對於事物的觀察與分析停留在幼稚混沌的狀態。這是需要改變的，而我的建議有以下幾點。

　　1. 雙向回饋的學習：每一個學習到的技巧與觀念，在經過多次的練習後，最好再回過頭思考這東西為什麼被整理出來成為教學的重點。你想過嗎？

2. 學習影像（描繪的對象物）的解讀：影像的解讀讓繪者得以建立自己的視覺文法。在視覺上脈絡分明的觀看方式，其重點不外乎以一些抽象概念，如：明暗、節奏、比例、彩度、強弱、疏密等視覺元素，來對影像做出簡明扼要的理解。這些完全與造形細節無涉，是各位需要好好體會的。

3. 繪畫流程的構思：承上，影像解讀的結論支持了一個畫家對於畫面如何進行的布局，這大致上也決定了一張畫的結果。想想看，你是否在畫畫之前胸有成竹。

4. 繪畫習慣的培養：繪畫若不是生活當中必然存在的一個習慣，那它也必然不會是你的掛念。讓繪畫成為自己日常生活不可或缺的一個表達的媒材，讓你像說話唱歌一樣的運用它，這樣繪畫不論如何都會是你一輩子的好友。

5. 主題的確認：尋找主題絕對是自我認識的一種方式，因為在尋找主題的過程當中，一個人會面對自身品味以及美學上好惡的檢驗，同時也會面對技術能力是否足夠的試煉，而更多的時候我們面對的是內心的恐懼。然而，這樣的試煉才是真正能夠篩檢出個人在面對創作課題時，能否塑造出獨立精神的真正挑戰。不要去跟隨流行的主題，因為那個題材反映出來的不是真正的你。

以上只是我個人對於學習態度的一點建議，也許非常有用，而我也希望如此。但重點是，如果各位認真地把這些建議當成金科玉律來鞭策自己，我想這是萬萬不可的，畢竟前面叨叨絮絮的，不外乎就是要各位保有獨立判斷的心來看待學習這件事。所有的這些叮嚀都很重要，但是請你保持懷疑的態度，有機會的話就修正它，當你成熟了，你也可以忘記它。誠摯的祝各位學習有成！

國家圖書館出版品預行編目（CIP）資料

水彩 Lesson One：王傑水彩風格經典入門課程 / 王傑作；
-- 初版 – 新北市：一起來出版：遠足文化發行，2020.06
216 面；19×25 公分
ISBN 978-957-9542-92-0（平裝）
1. 水彩畫　2. 繪畫技法
948.4　　109004516

Better 0CBE0070

水彩 Lesson One
王傑水彩風格經典入門課程

作者． 王傑
攝影． 彭楚元
設計． D-3 design
特約編輯． 一起來合作
行銷． 陳詩韻
總編輯． 賴淑玲

讀書共和國出版集團
社長． 郭重興
發行人兼出版總監． 曾大福
出版者． 遠足文化事業股份有限公司（大家）
發行． 遠足文化事業股份有限公司

地址． 231 新北市新店區民權路108-2 號9 樓
電話． （02）2218-1417
傳眞． （02）8667-1851
劃撥帳號． 19504465
戶名． 遠足文化事業股份有限公司
客服專線． 0800-221-029
E-MAIL． service@bookrep.com.tw
網站． www.bookrep.com.tw
法律顧問． 華洋法律事務所 蘇文生律師

定價． 600 元
初版一刷． 2020 年6 月
初版二刷． 2022 年6 月

粉色色群練習 — 風景

綜合色群練習 — 花卉

跟著老師的示範，完成完實物描繪的水彩練習，
只是練習水彩的第一步。
多加體會與練習，
能更深入領略水彩畫的精髓。

請沿線裁下水彩練習卡，
參考書中示範，自主練習。

common master press +
大家出版

水彩
LESSON ONE

王傑水彩風格經典入門課程

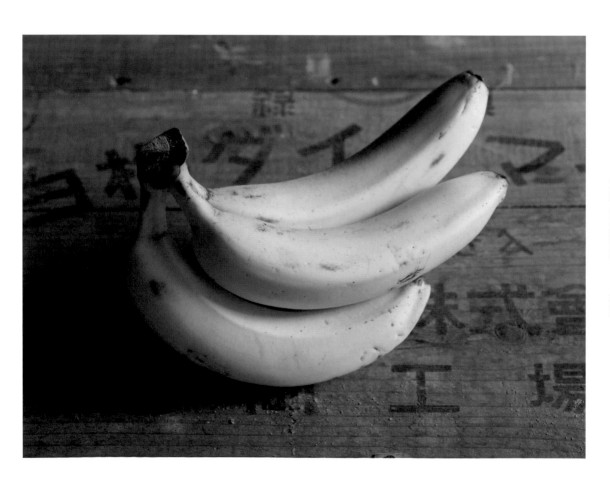

飽和色群練習 —— 香蕉